Hermes
the origin of messages and media

達文西的筆記本

繪畫是怎麼回事

達文西 著

鄭福潔 譯

Da Vinci's Notes on Painting

編輯前言

關於繪畫，達文西多次提及凡世間萬物——無論是人、動物、植物的肢體動作、神態，以及沒有生命的物件——畫家應養成隨時留心觀察的習慣。畫家的靈魂應像一面鏡子，反映物體的顏色，反映面前一切物體的形象。除了觀察之外，他說：「迅速將這一切記在隨身攜帶的小本子裡，本子應由不易擦掉的顏色紙訂成，舊的本子畫完了，就換一本新的。這些東西不應該被擦掉，要仔細保存；事物的形態和位置無窮多，任誰都無法全部記住，因此保存這些草圖可作為你的嚮導和師傅。」達文西一生寫下數目龐大的活頁式筆記，原是寫在大小、質料不相同的紙章上，達文西死後手稿分散至他的朋友，大部分由他的學生梅爾齊（Francesco Melzi）所保存，之後再輾轉流傳至不同的藝術家和藝術收藏家。

當中能流傳下來的大約有三十一本，約占全部的三分之一。達文西把這些筆記主要分成四個主題：繪畫科學、建築學、機械學以及人體解剖學。在這當中又分成了眾多的論述，包括他對植物、地理、飛行、水文學等跨越藝術和科學的研究，目的是要把自己的研究綜合成一個有系統的世界觀。從手稿的編排法，像參考書目、研究案例的討論、標題以及寫給讀者的獻辭等看來，達文西是有把筆記彙整成書的意向，不過他生前都沒有把筆記編輯成一本完整的著作。

梅爾齊在1540~50期間整理了達文西十八本有關繪畫的筆記希望出版成書，但最後並沒有完成。梅爾齊死後筆記散失，剩下其中七本被稱為 *Codex Urbinas Latinus 1270*，成為出版於1651年由弗雷納（Raffaelo du Fresne）編輯的《繪畫論》（*Trattato*）一書的原型，並加上了法國畫家普桑（Nicolas Poussin）的插畫。不過，這個「梅爾齊版本」並不完整，一直到1817年由曼茲（Guglielmo Manzi）所編輯的版本才告完整，

當中包括了達文西對不同藝術的比較（曼茲稱爲〈典範〉〔Paragone〕）。而研究達文西手稿的專家保羅・李希特（Jean Paul Richter）則從歐洲各地搜集而來的手稿，按主題重新彙整達文西的筆記，並於1883年出版了義、英文對照的達文西文選 *The Literary Works of Leonardo da Vinci*。本書主要是參考李希特版本的譯文加以整理，並按照達文西的繪畫論述，配上他的相關畫作、未完成作品的草圖以及筆記本的手稿，讓達文西的繪畫來印證他自己的理論。

達文西的筆記有兩個特色，一是筆記上的文字是從右至左倒著寫的（mirror writing），讀者必需要使用鏡子來閱讀才能看懂達文西的文字，這樣做的目的仍是個謎，有人認爲是因爲達文西是個左撇子，亦有說達文西不希望他的思想被人所解破。另一個特色就是圖文並茂，因爲達文西認爲「你把它描寫得越細緻，就會把聽者的思想搞得越糊塗」，要理解人體的結構，最好的方法不是閱讀文字而是圖像閱讀，以他自己話來說：「你能用什麼文字將這顆心臟描述清楚，而不花上整本書的篇幅？」

本書輯錄達文西關於繪畫的論述，主要包括第一，重要的繪畫技巧——透視、光、影、色、生命和物體的構造、人的動態與精神的表現、構圖、衣飾的繪畫方法，以及植物與風景。二，關於繪畫的哲理——繪畫與其他藝術之比較；三，畫家生活守則。

感謝達文西保持寫筆記的習慣，使得我們這些比他晚生好幾百年的人，仍有機會超越時空親耳聆聽這位博識的導師的繪畫心得，親眼目睹了這位曠世天才的鬼斧神工。

序

　　達文西是一個巨人，說他是個天才、智者亦不為過，之所以成為一個天才他必需要有兩個條件：一、身體健康，二、有很強的企圖心和好奇心。

　　達文西的繪畫是那麼具有洞察力，由於他的繪畫使得他的科學、醫學和美學研究得以發揚光大，幾百年來還沒有哪一個藝術家可以超越他。這是第一個我對他的看法。

　　第二，達文西是一個「打破砂鍋」問到底的藝術家，事實上他是經過了不斷的練習，所以他操控畫筆的靈活度，是他同時代的人，或以後的人所無法了解的。與其說他是在繪畫，不如說他是在做一個形象的記錄。比如他要畫一座橋、一件武器，或了解一個人的器官的時候，他得先弄清楚相關的知識以後，才開始以哲學般的思考去繪畫。達文西的時代沒有照相機，當一個女人難產死了以後，他就去把一個一個的屍體去解剖，把自己觀察到的記錄下來；當一個人走路時，怎麼走會比較好看，他用了黃金比例或一個人體的功能比例把他畫出來；一艘船穿過一座吊橋時，要怎麼把橋吊起來……等等，這些筆記就是他工作的痕跡。現在不管是醫學、美學、建築甚至是工程的理論，都以他的圖像作為原始的圖像。因此，我們可以從他的筆記裡面，了解到他所畫的是從科學到哲學而到美學的一個過程，這都是很自然發生的，不是有意刻畫。現在的人看到達文西墨筆的紀錄，領略到他速寫的力量，讓人敬佩他不只是個天才，而且還是一個開創者。

　　第三，達文西畫了很多跟宗教有關的圖像，當初畫的時候他都沒有簽名，可見他不是為了名傳後世而畫，而是為了記錄自己的情感生活，或對宗教信仰及文學的詮釋。透過這些畫作，反映了達文西對人生意義的了解，有人認為他是個同性戀者但

是，其實他根本沒有時間去談這些事情。他的繪畫從宗教、對人性以及自然界的探索，在繪畫上已經表現得非常亮麗，所以在文藝復興三傑（達文西、米開朗基羅、拉斐爾）裡面，他居於首位。達文西之前的畫家，在畫人像時通常只是把人像畫出來，而背景是平的。可達文西卻已經把東方式的大山大水都畫了出來。我們看到〈蒙娜麗莎〉的時候會注意到蒙娜麗莎的神情和笑容，卻往往忽略畫在她背後的風景。在他之前，畫家畫的東西都是憑空想像的，而達文西卻是臨摹實物。我一直懷疑中國的山水畫就是由馬可波羅帶到義大利去的！也就是說，達文西的知識裡面汲取了中西方的文化，而運用在他的繪畫上，所以說達文西也是個非常有國際觀的人。他的視覺創作不只是技法創新，更重要的是他開創了文藝復興時代，成為以後巴比松派、寫實主義，還有風景派的先驅，所以他的貢獻是很大的。

另外，以達文西筆記來說，可以給我們現代人一種省思：不管是畫人體或解剖，達文西畫的不只是人像，而是一種背景的詮釋，他畫的更多是哲學和他個性的表達。在這個電腦數位化的時代，手寫筆記還是很重要，可以幫助我們對美感的訓練。筆記有人性的溫度，能傳達美感、訓練美感。書寫的時候字體會有大有小、有空間的安排，也無形中滲入一些人與人的關係，直接有著一種情緒上的傳達。它甚至和人的生命一樣，有始末、有出生和死亡。

我非常期待能從這本書獲得更多達文西對繪畫的理解，因為繪畫畫得好的人，或藝術創作已達精妙水準的人，他更必須是一個高智慧、高尚、高道德的人。我在這裡特別要表達的是，不要把畫家當作只會畫畫的人，而忘了他的知識、思想和情感的豐富，這樣他才能超越同時代的人，甚至死後他的影響力還可以存活超越時空。因此，我們會稱達文西為藝術的巨人，也是世界的巨人。

國立台灣藝術大學 校長
黃光男 博士

目錄

技巧
畫家的學習課程

我為了獲得這些血管的真正的完整的知識，解剖了十多具屍體，剖析了各種器官⋯即使你愛好解剖，也可能被熏人的臭氣所阻撓；如果這惡臭阻止不了你，也許你不敢徹夜擺弄這些支離破碎、剝了皮的屍體；假使這一切仍不能使你退卻，說不定你缺乏描畫屍體各部分結構最起碼的素描技巧；就算你已掌握了這技巧，你也可能未能與透視的知識相結合，如果結合了，你還可能沒掌握幾何圖示方法和估量肌肉的強度和力量的方法，說不定你沒耐心，也不勤奮。

視覺與眼睛

　　古代思辨家認爲人的判斷力是受某個機構支配的，這是個聯繫著五官和知覺器官的機構，通常稱爲「感官通匯」。採用這個名稱只因爲它是其他五官即視覺器官、聽覺器官、觸覺器官、味覺器官和嗅覺器官的共同裁判者。「感官通匯」受知覺器官的刺激，知覺器官則處於「感官通匯」和五官之間。五官把感受到的外界事物的形象傳給知覺器官，使它工作，五官則位於外界事物與知覺器官之間的表面……

　　外界事物的形象傳給五官，五官將此形象傳給知覺器官，再由知覺器官傳給「感官通匯」，事物的形象就保留在記憶中，按照事物的輕重緩急而或多或少地保存著。反應最快、最靠近知覺器官的感官是眼睛，眼睛是其他感官的主導。爲了避免篇幅冗長，我們只論述眼睛而不討論其他感官。

　　靈魂明顯地寓於判斷之中，而判斷則明顯地寓於所有感官匯聚的「感官通匯」的地方；正如許多人所確信的那樣，「感官通匯」是所有感官匯聚的地方，並不遍及全體；若不然，則各個感覺器無需交匯於一特殊點；只要眼睛將其感知的印象調節在表面就夠了，用不著通過視神經將事物的形象傳到「感官通匯」，靈魂就能在眼睛表面充分了解事物的形象。

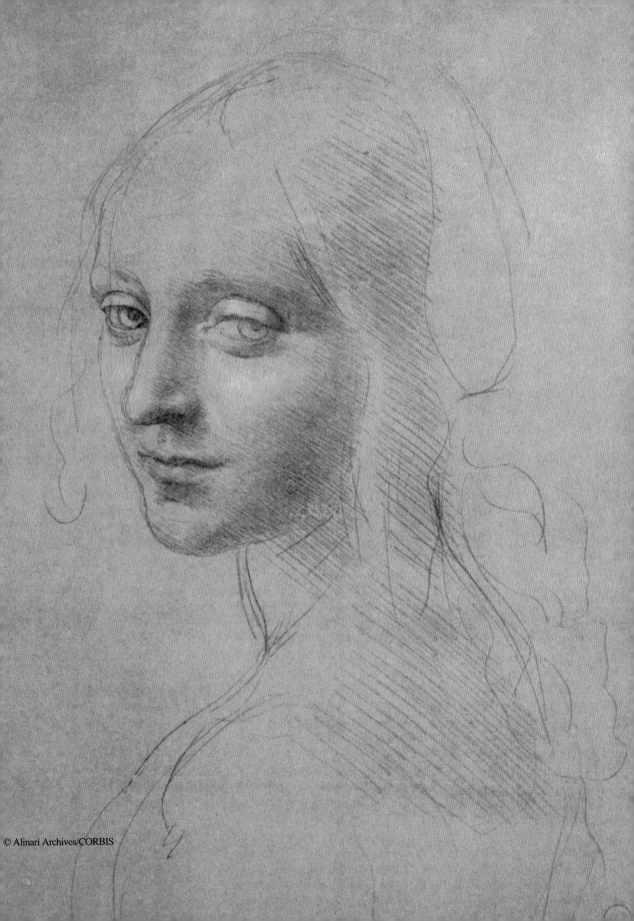

眼睛的十大功能

　　繪畫涉及眼睛的十大功能，那就是陰影，亮光，體積，顏色，形狀，位置，遠，近，動和靜。我的小著作將把這些功能交織在一起，並提醒畫家按照什麼規律和什麼方式在他的藝術中摹擬這一切事物，描畫自然的作品和世界的風采。

　　你可曾知道，眼睛包容著整個世界的美？……眼睛評審和校正人類的一切藝術……它是數學的王子，建立在它上面的科學是絕對正確的。眼睛測出星星的大小和距離，發現了元素及其處所……它產生了建築學、透視學和神聖的繪畫藝術。

　　多傑出的眼睛呀！你超越了上帝創造的一切其他事物！該怎樣公正地讚頌你的崇高？世界上什麼樣的民族該用什麼樣的語言才能完全描述你的功能？眼睛是人體之窗，透過這個窗口人類享受著世界的美。只因有了眼睛，心靈才安於留在軀體的牢籠中，沒有眼睛，這個軀體的牢籠是扭曲的。

　　偉大的必然性是多麼神奇！你以最高的理性迫使一切效能都成為原因的直接結果；你以最高的不可抗拒的規律，使每個天然的行動服從你最短的可能過程。誰能相信在如此小的空間裡容納著宇宙的所有形象？啊，偉大的過程！要有多高的資質才能有效地深入探索這樣的自然奧秘？要有多好的口才才能說明如此偉大的奇蹟？肯定沒有！正是這個神奇的必然性引導人們推想非凡的事物。形狀、顏色和宇宙中每一部分的形象都在這裡聚成一點。這是什麼樣的點，竟如此奇特？多麼神奇偉大的必然性——你強使一切效能遵從最短路程的規律，成為原因的直接結果。這是多麼令人難以思議……混聚在這麼小的空間裡，形體已經消失的東西能夠展開重新創造與重新組合。

人們藉以映現世界美的眼睛，其特點在於凡是失明的人都不能親自描述自然的所有作品。心靈甘於禁閉在人體內，我們應感謝眼睛使我們能看到自然事物，自然的各種事物都經由眼睛呈現給心靈。誰瞎了眼，他的心靈就被禁錮在黑暗的牢籠裡，再也看不到太陽，看不到世界上的光明；黑夜哪怕極短暫，也是令人憎恨的；若黑暗陪伴人生真不知如何是好。

形象的無形力量

大氣裡遍布著無數物體，這些物體的無數形象充滿在大氣中，這些物體的無數形象映現在所有物體上，所有形象映現在一個物體上。因此，若把兩面鏡子面對面放著，第一面鏡子將映現在第二面鏡子中，第二面鏡子也映現在第一面鏡子中，顯然，映現在第二面鏡子中的第一面鏡子也顯示著它自身的像以及一切映現在其中的像，其中也包括第二面鏡子的像，這樣繼續地從像到像，以至無窮，使每一面鏡子裡都有無窮多的鏡子，一個比一個小，一個套著一個。這個例子顯然證明，每一個物體都把它的像傳送到所有能看到它的地方，反之，這個物體能夠接受所有對著它的物體的形象。

由此可知，眼睛通過空中把它自己的形象傳給所有對著它的物體，同樣地，眼睛也能在自己的表面上接受所有對著它的物體的形象，由此，「感官通匯」將物體的形象收集起來，加以分析處理，將中意的形象納入記憶中。

所以，我認為，正如物體的形象投射到眼睛上一樣，眼睛裡形象的無形力量能把它們自己的形象投射到物體上。

如果把若干面鏡子擺成環形，這些鏡子相互映現無數次，就可作為說明一切物體的形象怎樣通過大氣擴展的例子。當一面鏡子的像到達另一面鏡子時，它必被反射回到像源，變成較小的像再反射回來，如此往復反射無數次。

在夜間，如果你把燈光放在兩面相距一腕尺的平面鏡之間，你將會看到在每面鏡子裡都有無數燈光，而且相繼地一個比一個小。

在夜間，如果你將燈光放在房間的牆壁之間，牆壁上的每一部分都會染上燈光的像，並且，直接暴露在燈光中的各部分都被照亮……這情況在陽光傳輸過程中表現得更為明顯，陽光透過一切物體，照到每個物體的最細小部分，每條光線都把光源的像傳給它的對象。

這些例子證明了下面的論述：每個物體單獨地把它自己的像充滿於周圍空氣中，而這同一空氣能夠同時容納空中無數其他物體的像；整個大氣裡能夠看到每個物體的全部和每個物體的最微小部分，所有物體遍布於整個空間，所有物體都在整個空間的每一最微小部分；每一部分在全體中，全體在每一部分中。

若眼前的物體將自身的像傳給眼睛，眼睛也能將像傳給物體。同樣，在物體前面，發自眼睛的像不會有任何部分的損失，不管這損失是由於眼睛的原因，或是因為物體的緣故。因此，我們與其相信吸引和攝取大氣裡物體的像，是透明大氣的能力和性質，倒不如相信，在空氣裡傳遞自身的像是物體的性質。若眼前的物體將它的像傳給眼睛，眼睛也同樣地將像傳給物體，由此看來，好像這些像具有非本體的本領一樣。若果真如此，則每個物體必定迅速變小；因為每個物體以其在眼前大氣中的像表

現出來，也就是整個物體映現在整個大氣中，所有物體映現在部分中，可以說，大氣本身能容納各個物體發射的像的直線或輻射線。因此，我們必須承認，在物體中間的大氣具有和磁鐵一樣，能把其中所有物體的像牢牢吸住的性質。

證明放在某一位置的所有物體，存在於各個地方，且所有物體存在於每一部分。

物體的形象散布到整個空間的每一部分

我認為，如果在一個被陽光普照的建築物前面的開闊地，或某個廣場或田野上，有一所住宅，如果你在這住宅的前牆上背著陽光的一面開一個小圓孔，所有被照亮的物體都把它們的像傳過這個小圓孔，而在住宅裡與小圓孔相對的白牆上能看到所有物體上下顛倒了的像，你若在同一牆上不同位置開幾個相似的圓孔，從每個小圓孔都能得到相同的結果。

因此，亮物體的像存在於這牆上各處，而且牆上最細微部分也存在著各物體的像。我們很清楚，理由是一些光線通過這個小圓孔進入上面提到的住宅裡，而進入住宅裡的光線，是從被照亮的一個或幾個物體發出來的。若這些物體的形狀和顏色都不同，構成像的光線也有各種各樣的形狀和顏色，在牆上映現出來的也將是各種不同的形狀和顏色。

眼睛白色中心上的光圈，就其本性而言是與認識的物體相適應，在同一光圈上有一看上去像黑色點，是受神經支配的瞳孔，這是接受外界印象的地方，「感官通匯」獲得印象作出判斷。

眼前的物體發射像的射線，就像許多射手用卡賓槍射擊目標那樣，其中有一個射手發現他自己的目標與卡賓槍膛在一直線上，就像箭一樣地指向目標。對著眼睛的物體的情況也一樣，那些與感受神經成一直線的像線，將更直接地傳到感官。

圍繞眼睛黑色中心的透明液體的作用像打獵場上的獵犬，只幫助獵人捕取獵物。由知覺器官引出的液狀體，只感受到事物而沒有把握住事物，它只把物像迅速地轉移到與感官方向一致的中心光束中，這就抓住物體的形象並隨意把獲得的物像限制在記憶的封閉體中。

所有物體一起而且各自把它們的無數形象發散到周圍空間中，散布到整個空間以及空間的每一部分，每個像傳播著產生它的物體的形狀色彩和性質。可以清楚地證明，所有物體都把表徵自己的本質、形狀和色彩的像，充滿於大氣中的每一部分；許多各種各樣的物體的像通過一個小孔，各條光線在小孔相交，使物體發射的錐形倒轉，以致在小孔對面的黑暗平面上映現上下顛倒的物像。

必然性使眼前一切物體的像相交於兩個平面，一個相交於瞳孔，另一個相交於水晶體，如果不是這樣，眼睛所看到的那麼多物體，就不可能和物體的實際情況一樣……任何物體的像，即使是很小物體的像，進入眼裡都上下顛倒，但當它進入水晶體時，再倒轉一次，使眼內像的正倒恰好與眼外物體的實際情況相同。

眼睛本身以視線發射視力是不可能的，因為，眼睛一張開，則產生這種放射的眼前部就應看到物體，這是需要時間的。事實果真如此，視線的傳遞速度達不到陽光那麼高，眼睛要看到太陽需要很長時間。如果視線的速度達到陽光的速度，則必然得出如下結論：視線必將永久地停留在從眼睛到太陽之間的連續線上，而且，在眼睛與太陽之間總應形成一個以眼睛為頂點，以太陽為底的擴散的錐形體。情況既是這樣，若眼睛看到世間萬物，視力在發射過程中難免會消耗；如果說，視力像香氣一樣在空中傳播，風會改變其傳播方向，把它吹到別的地方去。但是，事實上，我們看到整個太陽與看到一布拉齊亞（編註：braccia，相等於約1.9英尺）遠的物體同樣快，視力既不受風吹的影響，也不受任何別的偶然原因的干擾。

例子　太陽高懸中天時，你能看到它顯示的外形，也能感到它的輻射和熱的輝光。所有這些能力藉輻射線從同一源頭發射出來，輻射線發自本體終止於不透明體，並不引起源頭的任何衰竭。

反駁　那些數學家卻爭辯說，眼睛不能發射精神上的能力，因為這不可能不大大地損傷視力，所以，他們堅持，眼睛只接受而不放出任何東西。

例子　麝香總使其周圍大量空氣充滿香氣，若攜帶麝香遠走千里，也能使千里空氣彌漫著麝香的芳香，而麝香本身並不消蝕。對於這事實，他們將作何解釋？

他們又將如何說明，鐘錘敲鐘，使整個鄉間天天鐘聲回響，這口鐘卻未必有任何損耗。

　　按這些人看來，似乎這是理所當然的——夠了！鄉下人不是常常看到一種半人半蛇的吸血怪蛇，用像磁鐵一樣的目光注視著夜鶯，使夜鶯唱著哀歌走向死亡嗎？……人們常說，少女的目光具有吸引男人愛情的能力。

透視

透視是繪畫的韁和舵。

繪畫以透視爲基礎。[2] 透視學正是研究眼睛功能的全面知識。眼睛的功能只在一個錐形體中接受眼前一切物體的形狀和顏色。我之所以說在一個錐形體中，是因爲沒有任何物體比錐形體入眼點小。因此，若沿著每個物體的邊緣引出直線並使這些直線匯聚於一點，這些直線必定構成錐形體。

繪畫科學

透視學有三個主題：第一個主題稱爲縮形透視，主要研究物體退離眼睛時外觀變小的原因；第二個主題探討物體的顏色隨離眼遠近而改變的方式；第三，也是最後的一個主題，闡明物體的輪廓何以越遠越模糊。我們可以分別稱之爲線透視、色透視和隱沒透視。

繪畫科學研究物體表面的各種顏色和物體的形態，研究物體的顏色和形態與遠近的關係，研究物體隨著距離的逐漸增大而外觀變小的程度；繪畫科學是透視之母，是視線的科學。透視分爲三部分：第一部分只研究物體的外形變化，第二部分研究物體色調隨距離的變化，第三部分研究物體的清晰度隨遠近的變化。只研究物體邊界和線

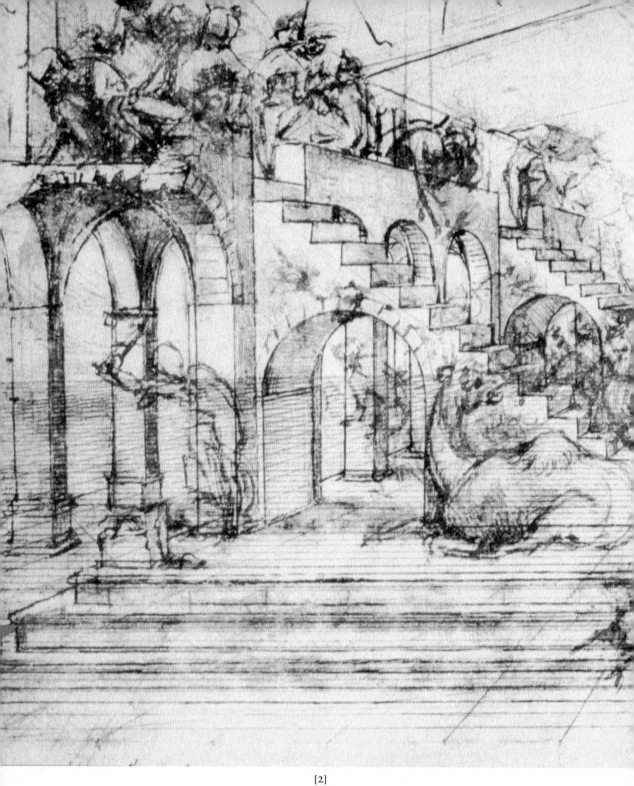

[2]
「賢士來朝」透視草圖（The Adoration of the Magi，約 1481 年）。
鋼筆、墨水、金屬筆（metalpoint）掃上棕色和白色顏料，16.3 x 29 cm。
義大利佛羅倫斯烏菲茲美術館藏品（cat. 5）

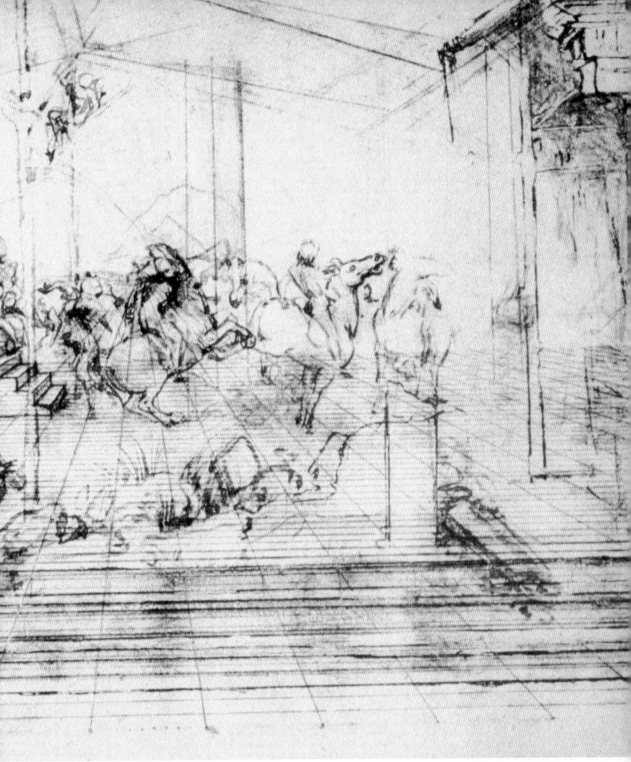

條的第一部分稱為素描，也就是研究任何物體的外形。由此產生另一門研究光和影的科學，也叫做明暗對比法，這有待於進一步解釋。

每個有形體就其對眼睛的作用效果來說，包括三方面，即主體、形狀和顏色；在較遠的地方主體比顏色或形狀容易分清，而且，在較遠的地方顏色比形狀容易辨別，對於發光體就不能應用這規律。

我要求將我的論斷作為公理，在密度均勻的空氣中，每條光線從光源到被照射物或地方之間，按直線傳播。

空氣裡充滿著無數相互交織著的直線和輻射線，從不發生直線間相互占據的情況，這些直線各自表徵著產生它們的物體的真實形狀。

大氣裡充滿著其中物體產生的無數輻射錐形，它們彼此交叉混合卻不相互干涉，各自獨立以收斂的形式通過周圍大氣。

透視無非是透過一個光滑而透明的玻璃片對後面某一地點的觀察。在玻璃片上可描下它後面所有物體的輪廓，物體都以錐形趨近眼睛，這些錐形都與玻璃平面相交。

以鉛垂線表示垂直平面，並設想垂直平面放在錐形匯聚線相匯的公共點前面。這個平面與該公共點的關係類似於玻璃平面，你可將透過玻璃平面看到的物體畫在玻璃片上，玻璃片上所畫的物體比原物縮小的程度，等於玻璃片和眼睛的間距與玻璃片和原物的間距之比。

兩匹馬沿著平行跑道奔向同一目標，若眼睛向著跑道的中間看去，會覺得兩匹馬好像越跑越相互靠攏。這正如我們先前說過的，是因爲映入眼睛的馬像移向眼睛瞳孔表面的中心所致。

　　至於眼裡的點就更容易理解了，如果你注視別人的眼睛，就能在別人的眼裡看到你自己的像。設想從你的兩耳開始引出兩條直線，直達你所看到的別人眼裡的自己的兩耳，很容易看出，這兩條直線將延伸匯聚在別人眼裡你的像後面不遠的地方。

幾個透視現象

　　大小相等的物體中，離眼最遠的物體顯得最小。

　　大小相等色調相同的幾個物體中，最遠的物體顯得最淡最小。

　　大小相等、與眼睛距離相等的幾個物體中，被照得最亮的物體看起來最近最大。

　　等深的陰影中，與眼睛距離最近的陰影，看起來最淺。

　　介於黑色物體與眼睛之間的明亮大氣越厚，黑色物體顯得越藍。由天空的顏色可見這一點。

物體表面與光、影、色

點、線、面、形體

不是數學家請勿讀我的基本著作。

繪畫科學由點開始，其次是線，再次是面，最後是由面覆蓋著的形體。這是就物體的描繪而論。實際上，繪畫未曾超出面，任何可見的形體正是藉其表面來呈現的。

點是沒有中心的，它既無寬度、長度，也無厚度。點的運動形成一定長度的線，線端為點。線既無寬度也無厚度。線的橫向運動形成具有廣延性的面，面的邊極為線（面無厚度）。面的側向運動構成具有一定體積的形體，形體的邊界是面。由面的側向運動構成具有厚度、寬度和長度的體積叫做形體。

1.面是體的極限。2.體的極限不是體的任何組成部分。3.不是任何物體的組成部分的東西不是實在的。4.非實存的東西是不占據空間的。一個物體的極限是另一物體的始端。

一個物體的極限面是另一物體的初始。兩個相鄰物體的界面是可互換的，像水與空氣的鄰界面那樣，沒有任何一個物體的極限是這個物體的組成部分。

物體的邊界是它們的邊界面的邊界，邊界面的邊界是邊線，邊線既不是邊界面大小的組成部分，也不是環繞這些邊界面的大氣的組成部分。正如幾何學所證明的那

樣，不成爲任何事物的組成部分的東西是不可見的。

　　一個物體同另一個物體之間的邊界僅僅具有數學線的性質，不是畫好的線，因爲一種顏色的終端是另一種顏色的始端——邊界是不可見的東西。

　　空虛的空間起始於物體的盡頭。物體起始於虛空的盡頭，虛空起始於物體的盡頭。

　　點無中心，點本身就是中心，沒有任何東西比點小。點是最小的。通常認爲點是不可分的。點沒有部分。點的終極是虛無，而線有共同之處。虛空和線之間不存在任何空間，既非虛無亦非線，因此，虛空的盡頭和線的開頭是相互接觸的，但它們並沒連結在一起，區分它們的是點。……

　　由此可知，許多點順序連接並不組成線，同樣，許多線沿邊順序連接也不構成面，許多面順序連接也不構成體。因爲物體中間，不存在非物質的東西。

　　液體與固體的接觸面爲液體和固體所共有，同樣，稠的液體與稀的液體間的接觸面也是它們的共有面。兩種物體的接觸面並非兩種物體中任何一種物體的組成部分，僅僅是它們的公共邊界。

　　因此，水的表面既不是水的組成部分，也不是空氣的組成部分。……那麼，是什麼東西把空氣和水分開呢？這必須是共同邊界，這個共同邊界既不是空氣也不是水，只是非物質的……有第三個物體插在兩個物體之間，把兩個物體隔開，但在這裡，水

和空氣的接觸，是在它們之間沒有任何插入物的情況下發生的。所以，它們是連結在一起的，沒有水的襯托顯不出空氣動，不畫水流過空氣，水就不能突出。所以，一個面是兩個物體的共同邊界，它並不構成兩個物體中的任何組成部分，否則，它將是可分的整體。但是，表面是不可分的，虛無使這些物體相互分開。

命題

每個物體由一個極限表面所包圍。

每個表面充滿著無數點。

每點發出射線。

射線由無數分開的線組成。

物體表面上各點與由此發出的所有直線的交點構成圓錐體。每個錐體的頂點是物體全部或局部發出的直線的交點。所以，由頂點可以看到物體的全部或局部。

物體間的空氣布滿著由物體輻射著的形象的交叉。

形象及其顏色以錐體的形式從一處傳到另一處。

每個物體通過射線將本身的無數形象充滿於周圍空氣。

每個點的像寓於由這點產生的線的每一部分及整體。

類比推論，一個物體的每一點可以結合另外一個物體的整個底面。

每個物體可作為無數錐體的底，同一底可作為朝向各方的和不同長度的無數錐形體的源頭。

每個錐形體的點本身在底的整個形象中。

每個錐形體中的線布滿著其他錐形體的無數點。

一個錐形體通過另一錐形體時，不會引起混亂……

　　幾何學家將每個由線圍成的面積簡化為正方形，將每個體積簡化為立方體；算術家則同樣地進行開方根和立方根的運算。這兩門科學都沒有超出連續量和不連續量的研究，但他們的研究沒有涉及構成自然作品的美和世界光彩的本質。

光、影、色

　　看那絢麗多彩的亮光並細想它的美吧！瞇起你的眼睛再細看：你所看見的原先並不在那裡，最初在那兒的景象已不復在。

　　光是黑暗的驅逐者，影是光的遮斷。

　　在對自然過程的各項研究中，光學的研究給細心的觀察者最大的愉快，而在數學眾多偉大的特點中以其證明的確切性，最有功效地提高研究者的智慧。因此，透視學應排在經院哲學家的一切論述和研究體系之前。在透視學的領域裡，光束是以實驗示範的方法闡明的，其中不僅能看到數學學科的嚴謹，也能看到物理學科的光輝，有如透視學是用這兩門學科的鮮艷花朵裝飾起來的。鑑於透視學的命題被規定得極其冗長，我將簡潔地闡述其摘要，根據論題的性質而分別從自然或數學引證：有時從原因推斷結果，有時從結果推求原因；也有加入我自己的一些結論，儘管其中有些結論未曾包含在這些命題之內，卻仍然可從這些命題推斷出來。但願天主——即萬物之光——

啓導我，我將論述光。

真正的科學繪畫原則，首先應分清什麼是有影物體，什麼是原生陰影，什麼是派生陰影以及什麼是光。也就是說，應首先辨明陰暗、亮光、顏色、形體、姿態、位置、遠近和動靜的意義。對這些概念先只從思想上弄清，不必實際操作；這些概念在研究者的思想上形成了繪畫科學，並由此產生比前面進行的思考或科學更爲優秀的實在創作。

有關陰影的七個論述

陰影是光的遮斷。我認爲陰影在透視裡是非常重要的，沒有陰影則不透明的固體就會界線模糊；若非以別的色調作背景，則界線以內的及界線本身也不易看清。因此，我將關於陰影的第一命題表述爲：每個不透明的物體都被光和影包圍，其整個表面也被光和影包裹著。我將在書的第一卷中專門論述這個命題。

由於陰影中光線強弱不等，其明暗程度也不同；且因爲這些陰影是覆蓋物體表面的最初陰影，我就稱這類陰影爲原生陰影。我將在第二卷書中論述這問題。

由原生陰影發出的一些暗線在空中漫射，其強度隨著發出這些暗線的原生陰影的濃度而變化，因爲它發源於別的陰影，所以，我稱這類陰影爲派生陰影。對於這類陰影我將寫第三卷書說明。

此外，這些派生陰影投射到物體上時會產生多少不同的效果，取決於它們投射的

不同位置。我要在寫第四卷書討論這點。

　　由於派生陰影投射到的地方，也常被光線所包圍，派生陰影與光線一起形成射向源頭的反射線，這反射線與原生陰影混合變成原生陰影，並多少改變其性質。我將在第五卷書中專門討論這些內容。

　　此外，我將寫第六卷書，編入對反射光線各種反射情況的研究，這些明亮的反射光線有多少個發射點就有多少顏色改變原生陰影。

　　最後，我將寫第七卷書討論每一條反射光線的發射點與入射點之間可能存在的不同距離，討論反射光線投射到不透明物體上時獲得的各種陰影的深淺。

　　談到一切可見的物體，應注意三方面的問題，就是眼睛的觀察位置、被觀察的物體位置和照射物體的光源位置。

陰影的性質

　　陰影帶有普遍事物的性質。所有普遍物質開頭總是較強，越接近盡頭越微弱。無論它們的形狀或條件為何，也無論它們可見或不可見。這裡所指的開頭，並不是像小橡樹長成大橡樹那樣，從小漸漸長成很大的。恰恰相反，而是如同高大的橡樹從地上長出的莖，起初是最粗壯的。那麼，黑暗是陰影最深，光明就是陰影最淺。因此，畫家呀，你應該將最靠近物體的陰影畫得深些，而讓陰影漸漸褪色過渡到至光明，彷彿沒有明顯的盡頭。[3]

陰影是光明的減少，同樣也是黑暗的減少，是光明與黑暗的混合。

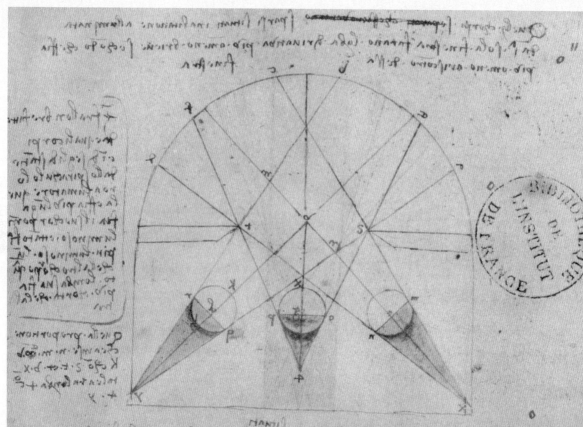

陰影可能非常深，也可能非常淺。

陰影的起止處於光明與黑暗之間，可能無限減弱或無限增強。

陰影是因不透明物體的插入而引起光的缺少，陰影是被不透明物體遮斷的光線的對應物。

不透明物體的磨光表面呈現的光澤（高光）與（反射）光之間有什麼區別？觀察不透明物體磨光表面時眼睛縱然移動，但表面上的光澤是固定不動的，但在同一物體上的反射光，則隨著眼睛的觀察位置變動而改變。

物體上的高光或光澤，並非一定處於受光部分的中央，它隨著眼睛觀察位置的移動而移動。

光和光澤的區別

光澤（高光）不帶色，而只給人白的感覺，好像從乳白色物體派生出來似的，反射光則略帶反射體的顏色。

明顯的單向光線比漫射光更能引起物體的浮雕感。野外風景中被陽光照射的一邊與被雲影籠罩而只受大氣漫射光線照明的一邊相比較，就能有這種感覺。

處於光和影中的物體，向光的一邊比在陰影中的一邊更清楚迅速地呈現出其細部的像。

發光體的光越明亮，被照物體投下的陰影越深。

經驗表明，若光線從一點射出，就以這點為球心向四周放射，在空中散射和輻

[3]
達文西的光學研究筆記。
鋼筆、墨水。315 x 220mm。
法國法蘭西學院藏品

射，射得越遠光線散得越開。若在光源與牆之間放置物體，投射在牆上物體的陰影，其面積會比物體本身的更大，因為照射物體的光線到達牆上時已散開了。

坐在暗室門口的人臉部的明暗顯得格外優美迷人。人們看到的是他的臉部陰影隱入室內的幽暗中，而受光部分在天空的光輝下顯得更加光彩奪目。由於明亮部分呈現淡薄陰影，黑暗部分出現微光，使面部的明暗加強，從而大大地增強了立體感和美感。[4]

照射不透明物體的光可分四種：普通光，如地平線上大氣中的光；特殊光，像太陽光、窗口的光、門洞的光以及其他空間的光；第三種是反射光；第四種則是透過像亞麻布、紙張等一類半透明物質的透射光。半透明物質與玻璃、晶體或其他透明物質不同，透明物質的作用就像在物體與光之間未曾插入任何東西似的。

照射不透明物體的第一種光是特殊光，這是太陽光、從窗口來的光、燈光等。第二種光是普通光，這種光多見於多雲天、霧天等類似天氣的時候。第三種光是柔和光，常見於黃昏或清晨時，完全處於地平線下的太陽發出的光。

大氣適應之迅速，能把其中任何物體的外表和形象立即收集與顯示出來。太陽一出現在東方地平線上，我們的整個半球立即沐浴著陽光，充滿著太陽的光輝形象。

一切向著太陽或朝著被太陽照耀的大氣的固體表面，都染上陽光或大氣的光。[5]

[4]
女孩的頭部（La Scapigliata，約1508年）。
油畫顏料、畫板，27 x 21 cm。
義大利帕爾馬市國立美術館藏品

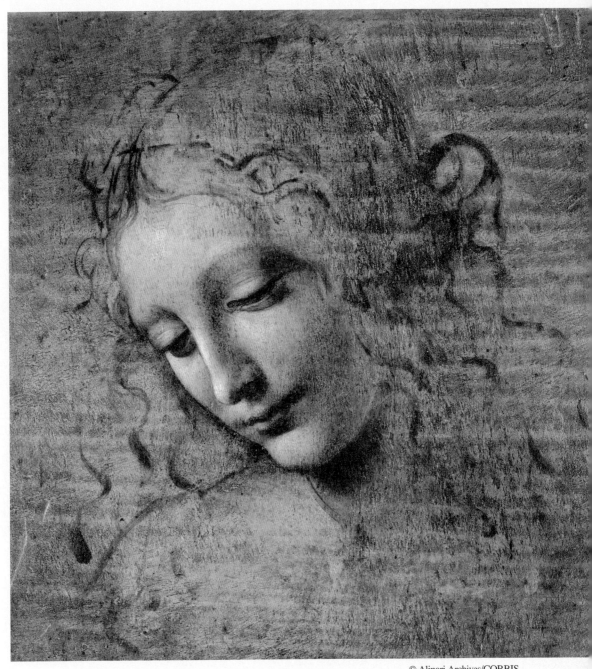

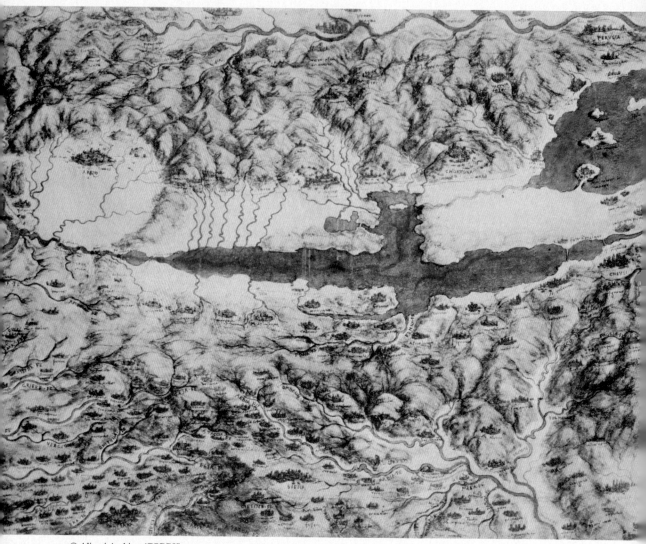

一切固體都被光明和黑暗包裹著，如果你所看到的物體的部分完全在陰影中，或都被照亮，你就看不清物體的細部。

眼睛與物體之間的距離決定物體受光部分和陰影部分的增減。

若物體被與本身顏色相同的顏色所包圍，且眼睛處於受光部分和陰影部分之間，物體的外形則不容易準確辨清。

物體表面會帶有照射光的顏色，以及介於物體與眼睛之間空氣的顏色，也就是說，物體表面也多少帶有位於物體和眼睛間透明媒質的顏色。

陰影中的顏色顯示其自然美的程度，與陰影的深淺成比例，光越強，在明亮空間中的顏色顯得越美。

陰影越深，陰影中顯示的顏色種類越少。下述情況明白地說明這一點，如果從空曠的場地透過陰暗教堂的門洞觀看裡面的彩色圖畫，畫面差不多是一片漆黑。因此，在一定的距離外所有不同顏色的陰影都顯得同樣地黑，在光和影裡的物體，明亮的面會顯出其真色。

關於顏色的對比、並列和混合

黑衣服使人的膚色顯得更白，白衣服使人的膚色黑，黃衣服使肉色更顯眼，而紅衣服使肉色顯得蒼白。

[5]
達文西所畫的義大利特拉西梅諾湖和洋緹地區圖（約1478~1518）。
鋼筆、墨水、水彩，338x 488mm。
溫莎堡皇家圖書館藏品（RL 12278r）

如果你希望並列能將相近的顏色襯托得更鮮豔美觀，請注意陽光形成彩虹所顯示的規律。

簡單色有六種，第一種是白色。儘管某些哲學家認爲白色是顏色之本而黑色本無色，因此不願把黑白歸入顏色的序列中。但是畫家沒有它們則什麼事也做不成，所以，我們仍把這兩種顏色列入顏色的序列中，並把白色排在簡單色的第一位。黃色第二，綠色第三，藍色第四，紅色第五，而黑色第六。

我們將白色稱作光的顏色，沒有光則看不見任何顏色。黃是土的顏色，綠是水的顏色，藍是空氣的顏色，紅是火的顏色，黑表示黑暗，它超過火元素；因爲無論陽光多強，皆無法穿透黑暗，並將它照亮。如果你想快速看到各種複合顏色，可透過一塊有色玻璃觀看遠方的各種景色。你看到玻璃片外的一切景色都與玻璃的顏色相混合，有的顏色混合後加強了，有的顏色削弱了。例如，若玻璃是黃色的，透過玻璃進入眼簾的物體的像，其顏色抑或削弱，抑或增強；透過藍、黑和白色比其他顏色退萎得多；透過黃和綠則比其他顏色增強。因此，你可以用眼睛觀察無窮多的複合色，且可以自行選擇顏色混合得到新的複合色。你也可以將兩片不同顏色的玻璃疊放在眼前進行同樣的觀察，繼續進行實驗。

本身無色的物體必然會全部或部分地染上對面物體的顏色。作鏡子用的物體染上反映在它裡面的物體的顏色，就足以證明上述的觀點。若物體是白色，它受紅色照射的部分映現紅色，別的顏色也有同樣的效果，無論它是明亮的或是黑暗的。

黎明和日落時的顏色

　　當雲團處於你和太陽之間，雲團的圓形邊是明亮的，越向中心越暗，發生這種情況的原因在於由雲邊至雲頂全部對著上面的陽光，而且你在下面觀察，若樹枝處於類似位置也會發生相同的情況；此外，雲和樹都有些透明，且邊緣較薄，因此有些亮。

　　當眼睛的位置在雲團和太陽之間，雲團的外觀則與前面所述情況相反，雲團的圓形邊是暗的，越向中心越亮，因為你看到的一面正對著太陽，還因為雲團邊緣有一定的透明度，眼睛能看到隱在雲團後面的某些部分，這些部分太陽照不著，就顯得暗些。你也可以從下邊觀察雲團的細部，太陽從上面照射，但因為它所處的位置和前面的例子不同，不能反射太陽光，所以仍保留著黑暗。

　　人們常常能看到一些黑雲在受陽光照射的亮雲之下，這些黑雲是在太陽和它們之間的其他雲團的陰影之中。

　　還有，背靠明亮背景的向陽雲團的邊緣是暗的。為了證明這是真的，你可以觀察整個雲團的突出部分是明亮的，因為這個雲團是以比它還黑的蔚藍色大氣為背景。

　　虹的中央顏色相混。虹的弧形在於它本身，既不在雨中也不在觀看它的眼睛，雖然它的成因是雨、太陽和眼睛。眼睛總要處於雨和太陽之間才能看到彩虹；所以，若太陽在東方，雨在西方，則彩虹出現在西方。

　　黎明時南方靠近地平線的霧氣，出現一片煙霧朦朧的玫瑰色雲彩，越往西越陰暗，越往東，地平線的霧氣顯得比真實的地平線還要亮。東方房屋的白色也是模糊難辨；在南方，距離越遠，霧氣越呈現迷離暗黑的玫瑰色調，西方更是如此；陰影則相

反，因為它在白色的房子前消失了……

　　你若在綠色或其他透明的顏色燈籠裡放一盞燈，從這個實驗，你會看到所有物體好像都染上了燈籠的顏色。

　　你還能看到所有通過教堂有色玻璃窗的光，都呈現這些窗玻璃的顏色。如果這不足以使你相信，你就觀察日落時，光通過水氣呈現的紅色，以及反射陽光的所有雲團都染上紅色的情景。

生命和物體的構造
——比例與解剖

　　本書從人的妊娠開始，敘述子宮的特點，胎兒在子宮內的發育期，促進生命生成和營養的方法。還敘述胎兒的生長狀況，從一個生長期發展到另一生長期的間隔。解釋催促胎兒從母體誕生的推動力及早產的原因。

　　其次，我要說明誕生後的嬰兒各個器官生長的情況，某些器官長得比其他器官快，確定一歲嬰兒身體的各部分比例，接著描述完全長大成人的男女及其軀體比例，性情，膚色和相貌。

　　然後，說明血管、腱、肌肉和骨頭的組成。還在四張素描中描畫了人的四種常態，就是歡笑者的各種歡樂動作和產生這些動作的原因，哭的各種表現及其緣由，凶殺鬥爭的各種動作：逃走，驚恐，凶殘，勇敢，殘殺以及與這些情態有關的事情。另外，還描畫勞動者的推，拉，阻止，支持等等動作。

　　最後，我還要描述姿勢和運動，有關眼睛功能的透視，聽覺——還談到音樂——和其他感覺器官，包括分析五官的性質。我將用圖演示人的這些機理。

合乎比例的和諧美

　　整體的每一部分必與整體成比例……我想大家都應了解這條原則適用於所有動物和植物。

畫家以其和諧的比例使畫中各部分能同時起作用，所以，無論是總的或個別的和諧美都能同時被看到；所謂總的是指從整體看各組成部分，所謂個別的是指單獨看各個組成部分。

　　繪畫為眼睛這個最崇高的感官服務，給眼睛合乎比例的和諧美；正如各種聲音的合唱，給聽者的聽覺器官如痴如醉的感受那樣。然而，繪畫中天使面龐的優美比例效果更大，因為合適的比例產生的和諧美同時傳給眼睛，正如音樂中的諧音感染耳朵一樣。如果把一個美女勻稱和諧的優美體態畫在畫上，送給她的愛人，他毫無疑問地會被她的美麗迷住，其他感官都不可能給他帶來如此無以倫比的歡樂。

維特魯威人

　　建築家維特魯威在他的《論建築》一書中指出，大自然對人體各部分的尺寸作如下分配：四指為一掌，四掌為一足，六掌為一腕尺，四腕尺為一人高，且四腕尺為一步幅，二十四掌為一人高。他在建築中採用這些單位。

　　如果你將兩腳分開，使身高降低十四分之一，並抬伸兩臂，讓中指尖與頭頂處於同一水平位置，你該知道，你伸展的四肢端點正處於以臍眼為中心的圓的圓周上，分開兩腳間的空檔構成一個等邊三角形。

　　一個人兩臂左右平伸時的寬度與他的身高相等。[6]

[6]
人體比例圖「維特魯威人」（Vitruvian Man，約1490年）。
鋼筆、墨水、金屬筆（metalpoint），344 x 245mm。
威尼斯美術學院藏品（Inv. 228）
圖片授權：達志影像

人體各部分的比例關係

從髮際到頷下等於身高的十分之一，從頷下到頭頂為身高的八分之一，從胸部的上端到頭頂為身高的六分之一，從胸部上端到髮際為身高的七分之一，從乳頭到頭頂為身高的四分之一，兩肩的最大寬度等於身高的四分之一，從肘到中指尖為身高的五分之一，從肘到肩頭為身高的八分之一，全掌為身高的十分之一。陰莖根部在人身的中心，足為人身高的七分之一，從足踵到膝下為身高的四分之一，從膝下到陰莖根部為身高的四分之一。

頷下到鼻子間的距離以及眉毛到髮際的距離等於耳朵的長度，是臉長的三分之一。

從腳趾尖到腳後跟的足長的兩倍等於腳後跟到膝蓋（也就是腿骨與股骨相連的地方）間的距離。手到腕的長度的四倍，等於最長手指尖到肩關節的長度。

人的臀部寬等於臀部上端到屁股底部間的距離，與人兩腳均衡站立時，從臀部上端到胳肢窩的距離相等。臀部上方較狹窄的地方，即腰部，處於胳肢窩與屁股底部間距的二分之一處。

每個人三歲時的身高為其成年時身高的一半。

成年人與兒童的關節長度有很大差別。成年人從肩關節到肘的長度，從肘到大拇指尖的長度以及從左肩到右肩的間距都等於兩個頭高，兒童的這些關節間距只有一個頭高。造物主在創造維持生命所必需的各種器官之前，已經給我們造就了這個智慧之家的尺寸。

[7]
老人與青年頭像圖（約1495年）。
紅色粉筆，210 x 150mm。
義大利佛羅倫斯烏菲茲美術館藏品

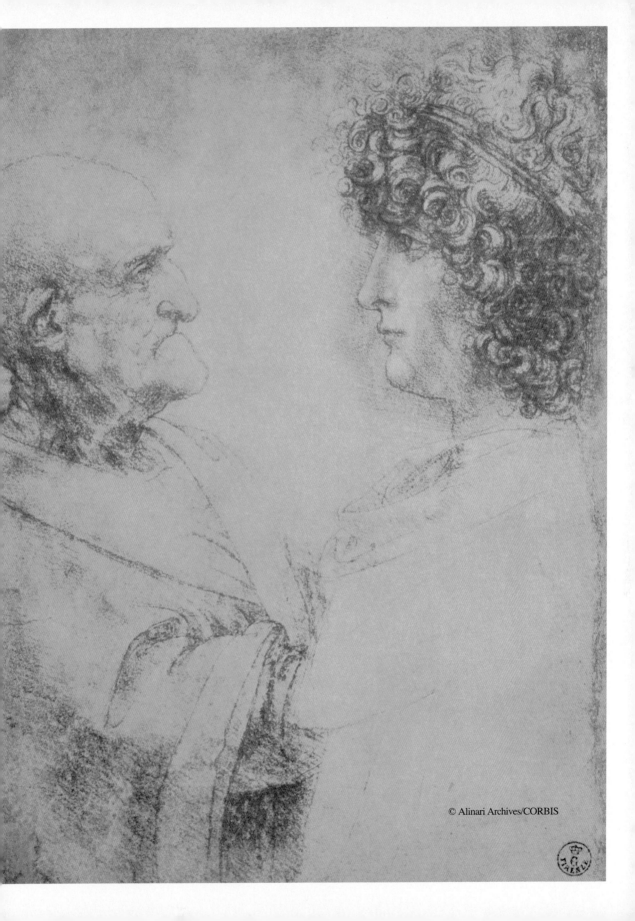

切須記住，你應非常細心地描畫四肢，使四肢與身體合乎比例，與年齡相稱。年輕人四肢的肌肉不很發達，血管也不粗，肌膚優美圓潤，色澤柔和。成年人四肢肌肉發達健壯。老年人的肢體表面多皺紋，凹凸不平，節疤多且血管突出。[7]

一目了然的解剖圖

你說看這些圖不如看一個解剖示範，如果你真能從一具屍體看到這些畫所顯示的一切細部，你就說對了。可是，即使用上你的所有聰明才智，你也只能從一具屍體上看到和學到少數幾根血管。我為了獲得這些血管的真正的完整的知識，解剖了十多具屍體，剖析了各種器官，剔除了貼附在這些血管上的所有最微小肉屑，除了毛細血管看不見的出血外，未曾引起任何流血。況且，一具屍體不可能長時間進行實驗，必須用多具屍體分階段進行研究，才能獲得完備的知識；我常常重複地做，藉以找出它們的差別。即使你愛好解剖，也可能被熏人的臭氣所阻撓；如果這惡臭阻止不了你，也許你不敢徹夜擺弄這些支離破碎、剝了皮的屍體；假使這一切仍不能使你退卻，說不定你缺乏描畫屍體各部分結構最起碼的素描技巧；就算你已掌握了這技巧，你也可能未能與透視的知識相結合，如果結合了，你還可能沒掌握幾何圖示方法和估量肌肉的強度和力量的方法，說不定你沒耐心，也不勤奮。[8]

至於問到我是否具備上面所述的各種素質，從我的一百二十卷書中，你就可以知道答案是「是」或「否」。在這些方面，我未曾被貪婪或懶散所阻礙，我只需要時間。再會。

[8]
女性的主要器官以及動脈系統、呼吸系統、循環系統、泌尿生殖系統圖（約1508年）。
鋼筆、棕色墨覆上黑色、紅色粉筆和黃色顏料、赭色紙，476 x 332mm。
溫莎堡皇家圖書館藏品（RL 12281r）
圖片授權：達志影像

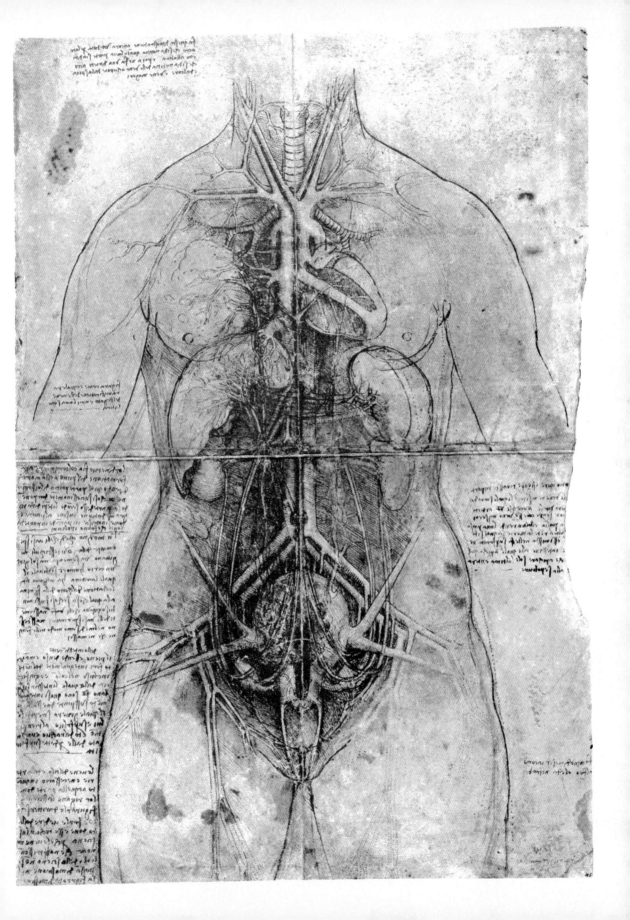

作家啊！你能用什麼樣的文字，將這張畫裡的全部構造描述得同樣完善呢？由於你的知識貧乏，對於物體的真實結構和外形只能含混地描寫；你自以為是地深信，只要你談到圖中任一部位及被表面包圍著的任一實體，就完全能使聽者感到滿意。

我提醒你，如果你不是講給盲人聽，那就別用言詞自找麻煩。如果你寧願用言詞表達給耳朵聽，而不用形象演示給眼睛看，那就說些實物和天然物吧。千萬別忙於將該給眼睛看的東西說給耳朵聽，因為畫家作品所起的作用遠超過你。

你能用什麼文字將這顆心臟描述清楚，而不花上整本書的篇幅？你把它描寫得越細緻，就會把聽者的思想搞得越糊塗。你會需要加上注解或實際經驗作參考，不過就這個事例而言只涉及少數幾件事情，若與需要全面知識的主題內容相比較，算是極其簡單了。

畫家何以需要了解人體的內部構造

對筋腱、肌肉的性質具有一定知識的畫家，能透徹了解肢體運動時有多少條筋腱，是哪些筋腱在起作用，哪些肌肉的隆起造成筋腱的收縮；能夠了解是哪些筋腱變成細弱的軟骨並圍繞支撐著肌肉。這樣，畫家才能借助於人物的各種姿勢，多方面地顯示肌肉的樣貌，而不致於像許多人那樣，在表現不同的動作時，臂、背、胸和腿上仍呈現一樣的肌肉群。這些不能看作是小毛病。[9]

[9]
一具男性軀體的側面、以及兩個騎兵的草圖，源自「安吉里戰役」草圖（約1490~1504年）。
鋼筆、墨水、紅色粉筆、金屬筆（metalpoint），280 x 222mm。
威尼斯美術學院藏品（Inv.236r）

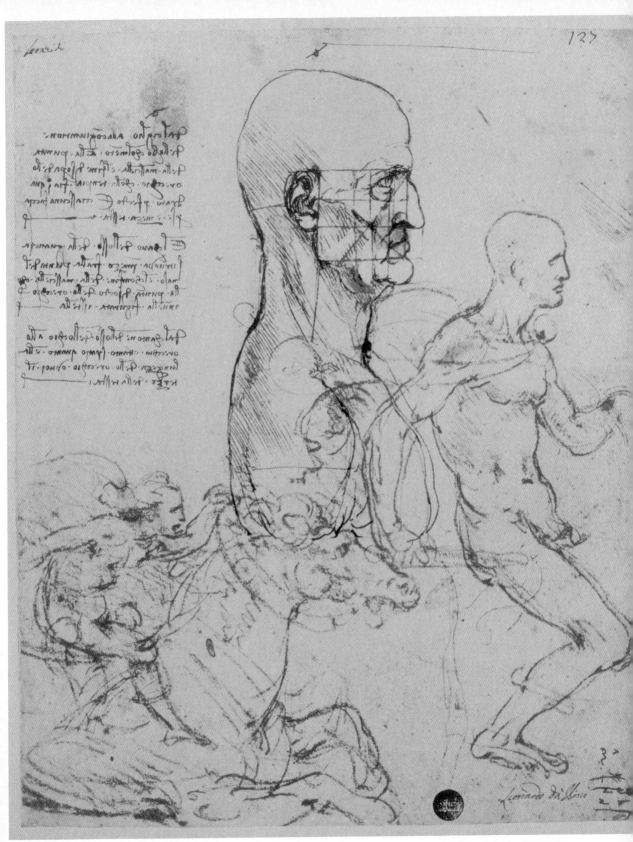

我按照前人托勒密在他的宇宙圖中採用的方法，用十五幅全圖向你顯示人這個小宇宙。像托勒密將大宇宙分爲幾個區域那樣，我也將人體這個小宇宙分成幾個部分，再從不同的方面確定各部分的功能，把描繪人體的全圖明擺在你的眼前，用各個部分說明其運動能力。

記住，要弄清每塊肌肉牽拉筋腱的起因以及它們與骨頭韌帶的連結情況，應從肌肉運動的角度著眼。你應先用細線表示細小肌肉，否則，你在演示中很難弄清肌肉以及它們的位置和起止。用這樣的方法，你就能按照順序一個接著一個畫出肌肉，並可以根據它們在各部分的作用命名。例如，大腳趾尖起動肌，中骨起動肌或第一骨起動肌等等。有了這些資料後，你可在旁邊畫出每塊肌肉眞實的形狀、大小和位置。但應注意，表示肌肉的線的位置應與每塊肌肉的中心線一致，這些線清楚地顯示腿的形狀和間距。

手的內部結構

在你開始畫手的內部結構時，應先將手內的所有骨頭彼此稍微分開些，以便認清掌心每根骨頭的原形、骨頭的數目和每根手指的位置；將一些骨頭沿縱向切開以顯示哪些骨頭是空心的，哪些骨頭是實心的。之後，將這些骨頭一起放回原位，畫出張開的手掌內部結構全圖。接著畫出手腕和手的其他部位周圍的肌肉。第五圖畫推動各手指第一關節的筋腱。第六圖畫推動各手指第二關節的筋腱。第七圖畫推動手指第三關節的筋腱。第八圖畫賦予手指觸覺的神經。第九圖畫血管和動脈，第十圖畫皮膚完整的全手，同時標出骨頭的尺寸。你對手的這一面所做的一切，對另外三面也應照樣做，另外三面就是手掌面、手背面以及伸張肌和屈曲肌面。在有關手的這一章，你將

畫出四十張圖，對每一肢體也應照樣做。按照這方法你將獲得全面的知識。此後，你應寫論文指出動物的每隻手之間的差異。例如，熊的腳趾的筋腱韌帶是連在足踝上方的。

人的眼睛

瞳孔的大小隨著眼前物體明暗度的改變而變化……在這種情況下，自然造化提供了視覺機能：強光刺激時，瞳孔收縮，好像大自然覺得房子裡光線太強，便根據需要把窗子多少關起來些，天黑時，為了看得清楚，將窗子全打開……。

大自然給我們提供了一個不斷調節並維持平衡的瞳孔，這個瞳孔隨著眼前物體的明暗程度而不斷放大和收縮。從一些夜行動物，如貓、梟、長耳貓頭鷹等的眼睛能看到同樣的過程，它們的瞳孔中午很小，夜間放得很大……你若要對人的眼睛做實驗，拿一支點燃的蠟燭，與眼睛相距一定距離，注視其瞳孔，讓眼睛看著燭光，當燭光漸漸移近眼睛時，瞳孔漸漸收縮，燭光越靠近，瞳孔縮得越小。

在進行眼睛解剖時，為了看清眼內結構且不讓透明液流出，你必須將眼球浸入蛋白，燒煮使成固體，然後橫切雞蛋白和眼球，中心部分就不會有任何損失。

在主要腦室角開兩個孔，用注射器注入熔化的蠟，在負責記憶的腦室開個孔，將熔蠟由此孔注入三個腦室，蠟剝離後，就能看清三個腦室的形狀。

運動嘴唇的肌肉

人運動嘴唇的肌肉數比其他動物多；因爲有許多使用嘴唇的動作，才需要這麼多肌肉，例如，發 b、f、m、p 四個字母的音，吹哨，笑，哭以及其他類似的動作，戲台上的丑角扮鬼臉等等。

使嘴唇緊閉而長度縮短的肌肉就在嘴唇裡，或者說，嘴唇就是使自身閉合的肌肉。實際上，改變嘴唇大小的肌肉位於與之相連的別的肌肉底下，其中有一對使嘴唇擴張的笑肌……收縮嘴唇的肌肉與構成下唇的肌肉相同，上唇同時發生相似的過程。另外有些肌肉使唇縮成一點，有的肌肉使唇拉平，有的肌肉使唇回捲，有的肌肉使唇前伸，有的肌肉專管扭曲，有的肌肉則使唇恢復原狀。可見，總有與嘴唇各種姿態相對應的各種肌肉，並且還有使嘴唇恢復原狀的數目相同的肌肉。我的目的就在於說明並完滿畫出這些肌肉，用我的數學原理證明這些運動。

有一次，我在佛羅倫斯看到一個聾子，你說話的聲音再大，他也聽不懂，可是，你若細聲地慢慢地說，他就能從你嘴唇的動態了解你的意思。也許你會說，人大聲說話時嘴唇的動作與細聲說話時的動作不一樣，或者說，說話時嘴唇的動作儘管相同，但不能同樣被理解。對於這個爭論，我讓實驗作結論；讓人輕聲細語地對你說話，並注意他的嘴唇動作。

運動舌頭的肌肉

沒有任何器官需要像舌頭那麼多的肌肉——除了我發現的以外，已知的舌頭肌肉

有二十四塊；所有能隨意運動的器官中，舌頭動作的數量超過其他一切器官。現在的任務是顯示這二十四塊肌肉在舌頭靈活的運動中所起的作用。還應弄清楚各條神經是如何從腦底連到這些肌肉上，以及神經在舌頭內的分布情況。另外，還需要進一步研究這二十四塊肌肉如何構成舌頭的六個部分。再來，就是指明這些肌肉的起始處，例如，一些在頸椎，一些在上顎，一些在氣管……其他有如血管是如何滋養這些肌肉，神經如何使它們感覺靈敏……舌頭既能輔助發單音，又能表達語言，在咀嚼過程中還能攪拌食物，也能潔齒和清洗口腔，舌頭有七種主要運動……

細想，在唇和齒的協同動作下，舌頭的運動如何發出我們所熟悉的各種事物的名稱，如何憑藉這種器官將一種語言的單詞和複句傳達給耳朵。如果每種自然現象都有一個名稱，那就有許許多多個名稱，再加上這些名稱不只用一種語言表達，名稱的數目便近於無窮多。更由於代代相傳、國際交流、戰爭及其他種種原因，人民相互混合、彼此交往，使這些名稱不斷地在變化。語言也像一切現成的事物一樣，容易被遺忘和消亡，如果我們承認世界是永恆的，我們可以說，這些語言已經有（而且仍將有）無限多種流傳到無窮無盡的歲月……

胚胎

儘管人類能夠依靠智慧、使用各種器械進行種種發明創造以滿足共同的需要，但是這些發明創造遠不如上帝所創造的精美、簡單和直接；上帝的創造極其完美超群。上帝在動物身上創造了異常勻稱的肢體以適應運動，並在肢體內注入母體的靈魂，也

就是在子宮裡胎兒發育成人形時就給予母親的靈魂，在適當的時候喚醒胎兒的靈魂。起初，胎兒處於昏迷狀態，在母親靈魂的養育下，從肚臍血管獲得滋養、生命和心靈。臍帶總連接著胎兒和胎盤，胎兒藉絨毛葉依附於母體。母親的一點希望，渴望和驚恐對胎兒的影響遠遠強過母親本身，理由就在這裡，許多胎兒因此而死亡……

由於一個精神統管兩個軀體，母體的願望、驚恐和苦痛都會像營養品一樣地滋養著母體中胎兒的願望、驚恐和苦痛。胎兒在精神上取得滋養的道理，與從母體取得其餘部分的滋養的道理相同。維持生命所必需的能源取自於空氣，空氣是人類和其他生物共同的生活依靠。

我向人展示了人的第二本源——第二或許是第一本源——生存的原因。我把它分成精神和物質兩部分。胎兒如何呼吸，如何通過臍帶獲得養份，以及何以一個靈魂統管兩個身體，像人們看到的那樣，母親喜歡的食物，孩子也帶有這個特點。我還說明了懷胎八個月生下的孩子不能活。阿維森納爭辯說，靈魂生靈魂，肉體生肉體及各個器官。可是他錯了。[10]

比較解剖學

蛙腿的骨骼和肌肉與人腿極其相似，你應先畫蛙腿以資比較，接著再畫野兔腿，野兔腿具有發達強壯的肌肉，毫無脂肪的累贅。

記下關節彎曲及肌肉伸縮隆起的情形，寫一本專著論述這方面的重要研究成果；描述四足動物的運動，其中包括人在嬰兒時手足並用的爬行。

[10]
子宮內的胎兒（約1510年）。
鋼筆、棕色墨水、紅色粉筆，304 x 220mm。
溫莎堡皇家圖書館藏品（RL 19102r）
圖片授權：達志影像

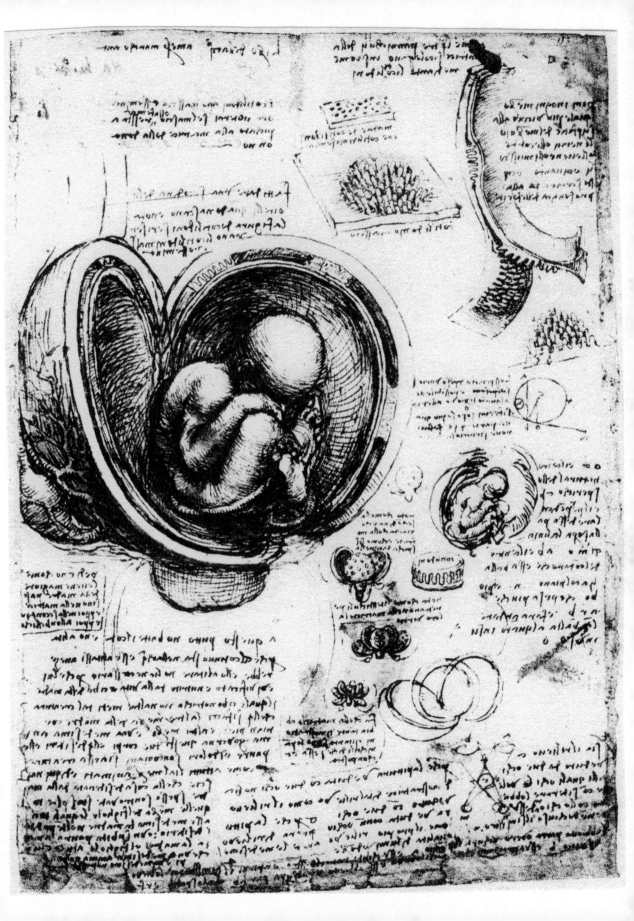

人走路的方式與四足動物行走的一般方式相似，像馬小跑步時四條腿交錯運動一樣，人也交錯地運動著四肢。例如，人走路時，若先邁出右腿，必同時伸出左手。

青蛙即使無頭，無心，無骨，無腸或無皮仍然能活，一旦脊髓被戳穿，隨即死亡。由此可見，好像存在著一個生命和運動的基礎，動物所有神經都從這個基礎發出，只要這個神經之源被摘除，牠們立即死亡。

我發現人的感覺器官比動物的相應器官更遲鈍，更粗糙。器官的結構不靈巧，相應感官的感受能力也較差。我發現獅子一類的動物，大腦中組成嗅覺的物質是如何與鼻孔內壁大量的嗅感篩孔連接的；嗅覺由篩孔經過具有大量通道的軟骨細胞進入大腦。獅子一類動物的眼睛有大量接頭讓視神經直接與大腦連通。人的情況則與此相反，眼內接頭少，且視神經細長軟弱，白天作用弱，晚上更差。上面提到的動物晚上比白天看得清晰，夜鳥白天睡覺夜晚捕食就是明顯的例子。

所有動物眼睛的瞳孔，都能隨著太陽或別的發光體的光強大小而自動按比例地放大和縮小。鳥類的瞳孔變化更大，貓頭鷹一類的夜鳥如角鴞，白、棕貓頭鷹等的瞳孔隨外界光強的變化尤其顯著，牠們的瞳孔放大時差不多占據了整個眼睛，縮小時可縮到粟粒大小，瞳孔總保持著圓形。

但獅子一類的動物如美洲豹、豹、雪豹、虎、狼、山貓、西班牙貓及其他類似的動物，瞳孔縮小時則由圓形縮成橢圓形。

然而，人的視覺比其他動物更微弱，受強光的損害較少，在黑暗的地方瞳孔放大也不多。前面提到的夜行動物的眼睛，例如角鴞這種最大的夜鳥，在黑夜裡視力卻大大增加。這些鳥躲在暗處看東西，比我們在正午光天下看得更清楚。如果這些鳥被迫飛到陽光普照的空中，其瞳孔收縮會使光通過的量與視力同時降低。

研究各種眼睛的解剖，看看是哪些肌肉促使上述動物眼睛的瞳孔張開和閉合。

在晚上，如果你的眼睛處於光源和貓眼之間，你會看到貓眼像火。

鳥在閉上牠的雙層眼瞼時，先從淚腺側向外眼角閉上第二層眼皮，再由下而上地閉上外眼皮，這兩種運動交叉進行。鳥之所以先從淚腺方向闔眼，是因為牠已看清前下方都安全，為了預防從後上方降臨的危險，才只留下眼睛的上部，而牠先從外眼角的方向張開眼膜，是為了一旦發現敵人從後面來襲，還來得及向前飛走。鳥眼長著一層叫做第二層眼皮的透明膜，是為了在張著眼睛疾飛時，有這一屏障可頂著強風的襲擊。

分析啄木鳥舌頭的運動。

描寫啄木鳥的舌頭和鱷魚的牙床。

如何把幻想的動物畫得自然

你知道，你不可能畫出沒有肢體的動物，而牠的肢體必然與其他動物的肢體有相似之處。因此，要把幻想的動物畫得自然——假定是一條龍——你可以選取一種獒犬或塞特獵犬的頭，取貓的眼，豪豬的耳朵，灰狗的鼻子，獅子的眉，老公雞的顱和龜的頸，作為你幻想動物各相應器官的模型。[11]

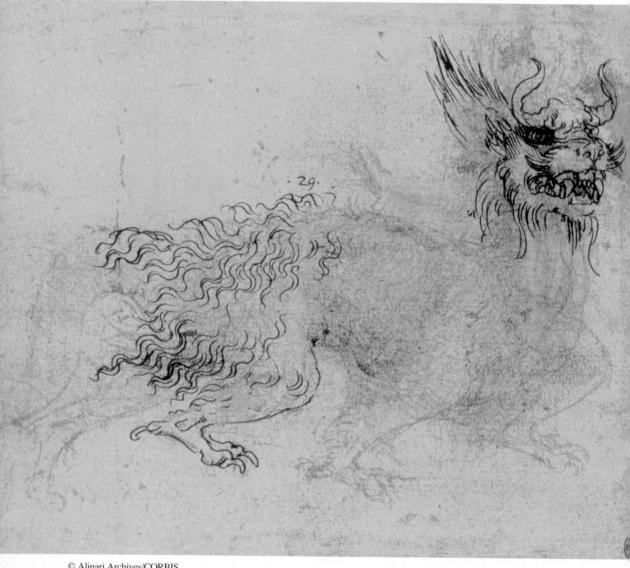

[II]
幻想出來的野獸圖（約1517~1518年）。
黑色粉筆、鋼筆、墨水，188 x 271mm。
溫莎堡皇家圖書館藏品（RL 12369）

人的動態與精神表現

人體的運動

重、力、物體的運動和撞擊，是始終存在於人類一切有形動作中的四種基本能力。

畫完人和其他動物的肢體各部分後，應當描繪這些肢體活動的正確方式：躺倒後起立、走動、跑、跳等各種姿態，舉重、負載、投擲、游泳等。你應指明是哪些肢體、哪些肌肉完成上述各個動作，尤其是擺弄武器的動作。

當你要畫一個人由於某些原因向後轉或向側轉時，就運動中的肢體的布局來說，切勿將他的雙腳和全身都轉到他面向的那一邊。說得更確切點，應把轉動的動作漸次地通過各個關節來完成，適當地分配到足關節，膝關節，髖關節和頸關節。若把他的體重放在右腳上，則應使其左膝向內彎，左足外側稍微抬高，使其左肩比右肩略低，頸背直接與左足外踝連成一條直線，左肩則在右足腳趾的垂直線上。在安排人像畫面時應注意，不能讓面孔所朝的方向與前胸的方向相同，因為上帝已經為我們創造了頸項，可以隨眼睛注視的方向轉動，其他關節也多少順從著眼睛。

肢體的優美

為了從人物畫獲得預期的效果，應使四肢與軀體優美相稱，如果你想畫好一幅優美動人的畫，應把四肢畫得優雅纖細，肌肉不宜過分突出，你所需要的少數幾塊肌肉

尤需畫得柔和、隱約，不要有太強的陰影。四肢尤其是臂膀應舒鬆，切忌與軀體連成直線。雙股是人體的支柱，若使左邊高於右邊，則應讓右肩低於左肩，較高一肩的關節與股的凸出端處於同一條垂線上。頸窩保持在支撐體重的足踝中心上。不著力的一腿的膝蓋比另一腿膝蓋低，並且靠向另一腿。[12]

頭和手臂的位置變化無窮，我不準備為此定下任何規則，只要求它們姿勢優美、舒鬆，關節自然，不能讓它們像根木頭。

一個人簡單地向前、向後或向一側彎曲的運動叫做簡單運動。

一個人為了某種目的同時向下並向側彎曲的運動叫做複雜運動。

繪畫一個正在移動的人體

當你畫一個人移動重物的動作時，應考慮從不同方向表現這些運動。一個人想舉起重物時，可能會先彎腰再挺直身體把重物舉起，這是一種由下往上的簡單運動；他也可能將物體往後拉，或向前推，或用穿過定滑輪的繩子往下拉。此時應記住，一個人的體重對拉動重物的效果，是與其重心到支點的距離成正比的，此外，還應加上腿和彎曲的脊骨挺直時所施的作用力。

支配腿的筋腱與膝蓋骨相連接，若腿較彎曲，人要往上站直時筋腱所費的力氣較大。而連接大腿和軀幹的屈曲肌負荷較小、較不費力，因為不需承受大腿的重量。此外，組成臀部的肌肉也較結實。

人要登上台階時，首先要移開落在要提起的腿上的體重，並將全身體重包括抬起的腿的重量移到另一條腿上，然後提起腿，踏上台階。完成了這些動作之後，就把軀體和腿的全部重量移到較高的那隻腳，把手擱在大腿上，頭向腳尖前衝，並迅速提起

[12]
表現頭部、頸項、肩膀、腿等部位的人體比例草
圖，描繪騎士作戰的畫面（約1504~1506年）。
尖筆與墨水。
溫莎堡皇家圖書館藏品
圖片授權：達志影像

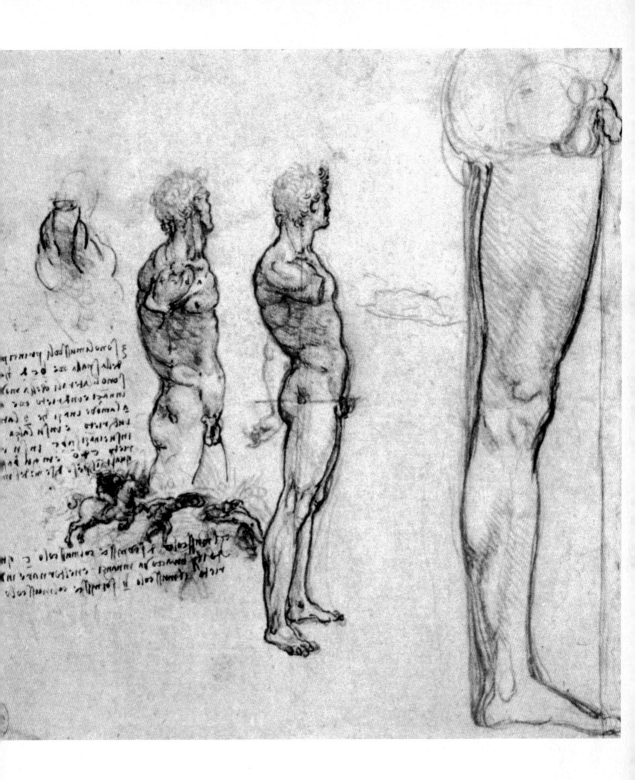

較低腳的腳後跟，由此獲得推進力量而抬高自己，同時伸直放在大腿上的手臂，把軀體和頭往上推，使彎曲的背伸直。

人和各種動物都是登高比下降勞累，因為登高時要承擔自身的體重，而下降只需簡單地走。

人在奔跑時，加在腿上的體重比站立時少。奔馳中的馬也有類似情況，馬在飛奔時，騎在馬上的人顯得輕，這使很多人覺得奇怪，賽跑中的馬居然能單腿支持自身的重量。因此，對於沿水平方向運動的物體重量可以歸結出如下結論：物體運動速度越快，其指向地心的重力越小。

要記住動物任一肢體的一切變化和姿態是不可能的。我以手的運動為例說明這一點。因為每一連續量都是無限可分的，眼睛隨著手的運動移過的空間距離，也是一個無限可分的連續量。在運動的各個階段，眼睛看到的是手的形態在變化，而且是沿著圓連續變化。若手依次往上舉，運動情況也類似，也就是說，手移過的距離也是一個連續量。

肩關節有四種主要的簡單運動，即與肩關節相連的手臂的上提，下降，前伸和後縮。人們也可以說這些運動是無限的。如果肩膀帶動手臂對牆劃一個圓圈，我們就完成了肩膀的一切運動，因為每個圓是一個連續量，手臂的運動（產生了）一個連續量，倘若沒有連續性原理的指導，這運動就不能產生連續量。因此，手臂的運動通過圓的各部分，由於圓是無限可分的，肩膀的變化也是無限的。[13]

[13]
馬和騎馬者的草圖。
金屬筆（metalpoint）、淡粉紅色特製紙，120 x 78mm。
私人藏品

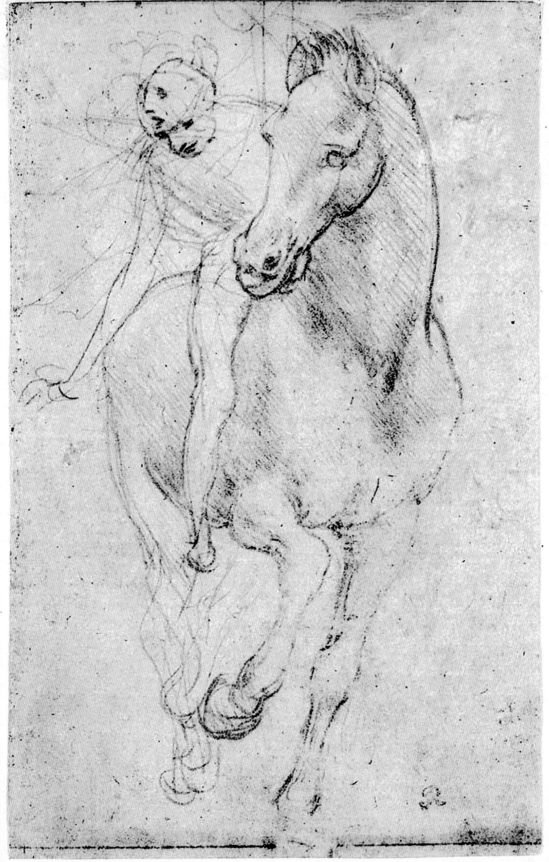

從不同位置看同一動作

　　同一種姿勢可顯示出無窮多種變化，因為可以從無窮多個位置觀察。觀察的位置是一個連續量，連續量可無限細分，顯然，人的每一動作將顯示出無限多種狀態。

　　人在某一場合或出於某種目的而做的動作是變化無窮的，其理由如下：假如一個人打擊某物，那麼，他的打擊是由兩種運動狀態所構成的，一種是他舉起藉以完成打擊的工具，另一種是打擊的工具正往下敲打。毫無疑問的，無論是上舉或下擊，運動都是在空間裡完成的，空間是連續量，每個連續量都是無限可分的。結論是：下降物體的每種運動都是變化無窮的。

精神意向的表現

　　一個好的畫家應畫好兩樣主要的東西：人和人的心靈意向。畫人容易，畫人的心靈就難了，因為人的心靈意向要用肢體的運動及姿態表現。仔細觀察啞巴的動作可獲得這方面的知識，因為啞巴的動作比任何人的動作更生動自然。

　　繪畫中最重要的事是每個人物的體態應表現他的內心狀態，如渴望、鄙視、憤怒和同情等。[14]

　　一張圖畫或一張人物畫應畫得使觀眾容易從人物的姿態看出他們的思想意圖……正如一個既聾又啞的人看兩個人在談話，雖然他耳聾，卻仍能從談話者的姿態和手勢理解談話的內容。

　　手和手臂的各種動作應顯示其運動的思想意圖。人只要具有同理判斷，看到畫中

[14]
尚未完成的作品——「聖傑羅姆」（Saint Jerome，約1480~1482年）。
油、膠彩畫，102.8 x 73.5cm。
義大利羅馬梵諦岡美術館藏品（Inv. 40337）

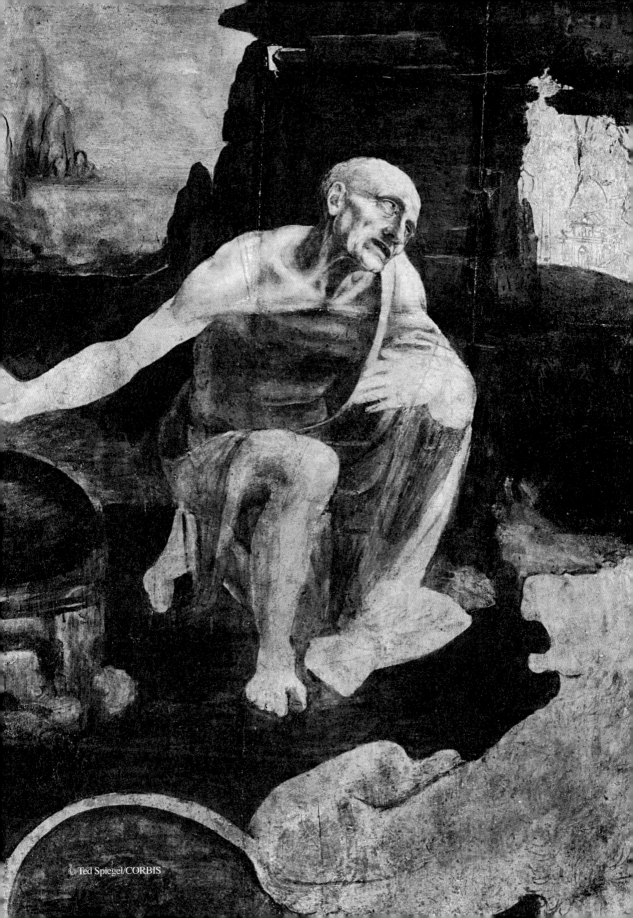

的動作就能理解動作者的內心意向。雄辯家為了說服聽眾相信他所說的道理，常常在演講中作各種手勢。只有愚蠢的人才不注意用手勢增添語言的說服力，他像木偶那樣站在講壇上，嘴巴的作用只不過是任後台人擺布的話筒。在實際生活中這是個大缺點，在繪畫中更糟，如果畫家不按照想像中畫中人物的意向而給予生動的動作，人們將會說這人物是雙料的死人，因為畫中人本非活人，動作又死板。

回到主題來，我將在下面描述許多情感狀態，即憤怒、苦痛、驚嚇、哭泣、潰逃、渴望、號令、冷漠和擔心等等。

每個動作必然表現在運動中。

求知與志向是人的思想的兩個活動。

辨別，判斷，和反省都是人的思想活動。

我們的軀體歸於天，天則歸於靈。

勞動者的四肢肌肉應畫得健壯飽滿，非勞動者的四肢肌肉少且柔軟。

老年人的動作應當畫得緩慢遲鈍，站立時兩腿平行分開，屈膝彎腰，頭向前傾，兩臂微伸。婦女的姿態應畫得端莊淑靜，兩腿並攏，兩臂合抱，頭向一邊微側。老太婆的手勢應畫得熱烈、急切、匆促，像陰間的冤魂，她的頭和手的動作應比腿更激烈。小孩坐著時活潑扭動，站立時顯得羞怯膽小。[15]

愛人者被其所愛感動，正如感官被其感受到的事物觸動一樣，由此，愛人者與被

[15]
「聖母、聖嬰和聖安娜」（Virgin and Child with Saint Anne，約 1502~1513 年）。
白楊木油畫，168.5 x 130cm
法國巴黎羅浮宮藏品（Inv. 776〔319〕）

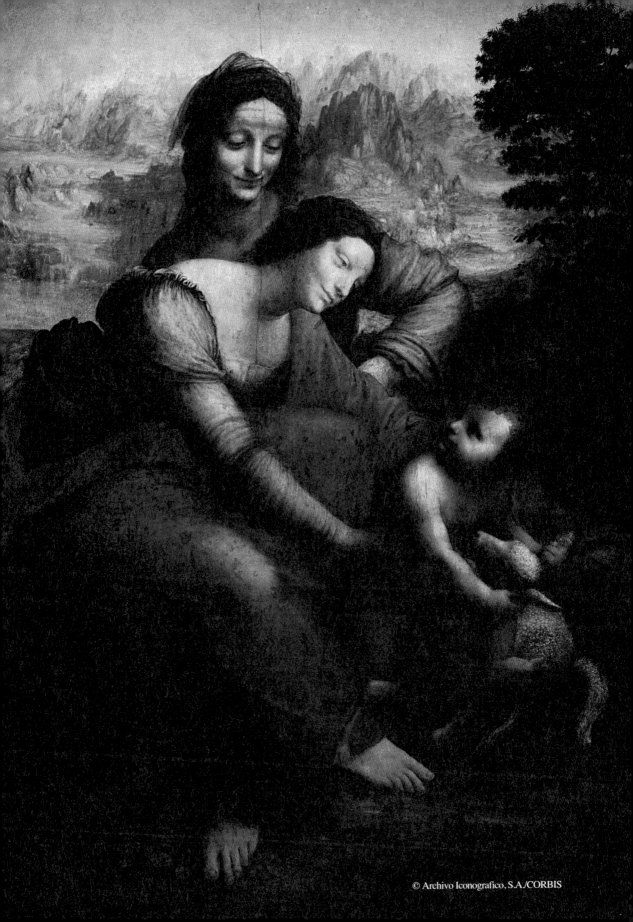

愛者合而爲一。作品首先必須是結合的產物；若以被愛者爲基底，愛人者也就變成基底。若被結合的事物與接納者和諧共處，則必出現歡樂、愉快和滿足。在愛人者與被愛者合爲一體的地方必是寧靜的，卸下重負時必獲得安靜……

構圖

研究構圖時的順序

　　我認為，你應當先研究人的肢體及其機制；完成這項研究工作後，再根據人物的情態研究肢體的動作；第三是主體構圖，若情況允許，應時刻觀察人物的各種自然動作，積累資料。在街上，在廣場，在田野注意各種人物的舉動，用簡單的符號記下各種體態，例如用O表示頭，用直線或折線表示手臂，腿和身軀也同樣用符號記錄。回家後，再把這些記錄整理成完整的圖形。反對的意見認為，在初學階段，為了鍛鍊和做大量工作，應臨摹各派畫師畫在紙上或牆上的種種構圖，這樣，可以獲得實際的技藝和良好的方法。對於這意見，我的回答是，如果我們所依據的那些構圖完美的作品是出於技藝精湛的畫家之手，這辦法是很好的。但這樣的畫家太少了，即使能找到，也沒有幾個。更確切的辦法應是實際深入自然，而不是臨摹那些失真度很高的作品，況且，這樣做會養成不良的習慣。能喝到泉水的人絕不找水缸。

如何描繪在人群中談話的人：「最後的晚餐」的筆記 [16.1～16.4]

　　你想描繪在人群中談話的人，應考慮到他談話的內容，並使其動作與談論的主題相一致。如果內容是屬於勸導性的，動作應與內容一致；若是在陳述觀點，可讓講話的人用右手的幾個手指扳住左手的一個手指，並使兩隻較小的手指靠緊彎曲，面向群眾，顯得機靈，口微開，好像正在講話的樣子。如果他是坐著講話，應將他畫得好像

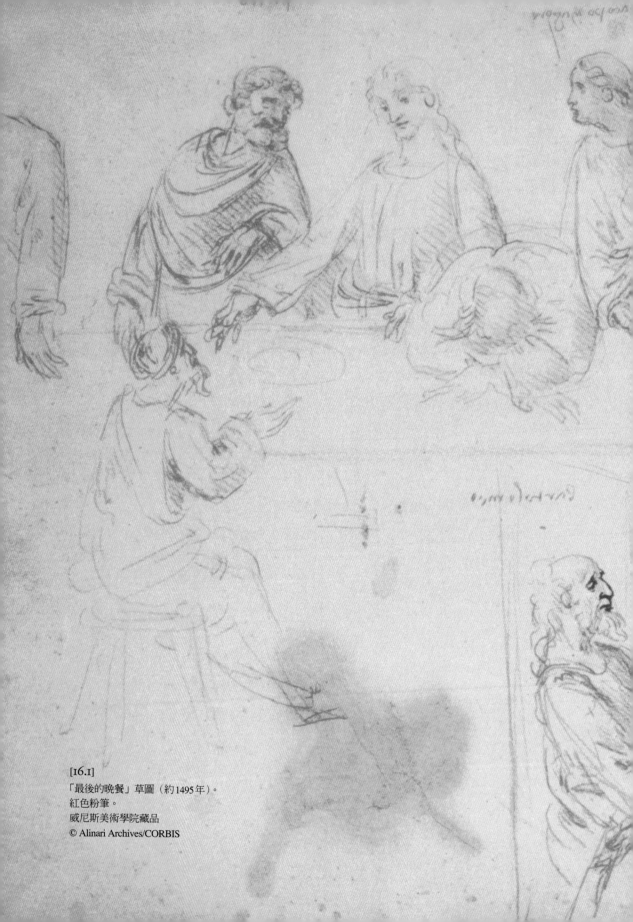

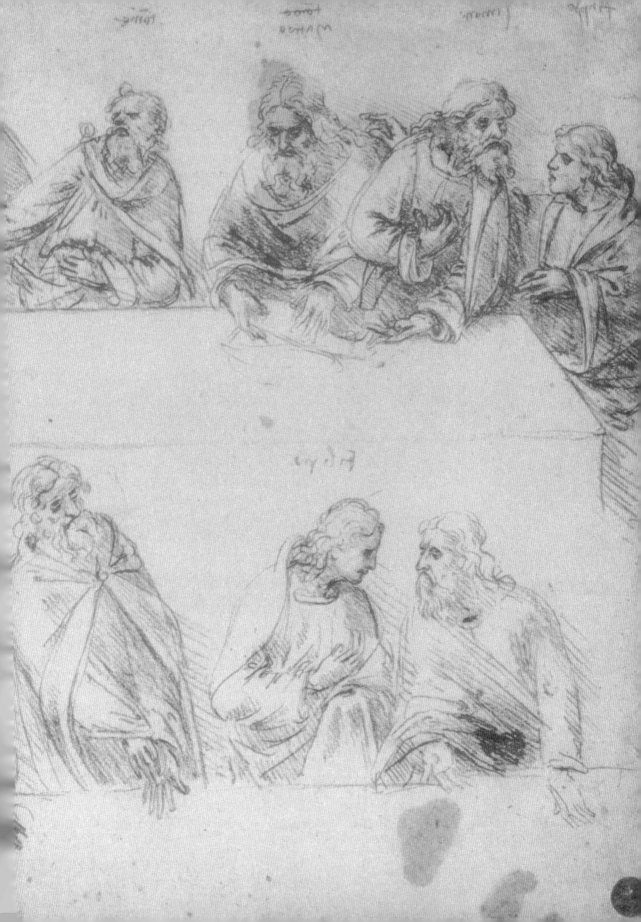

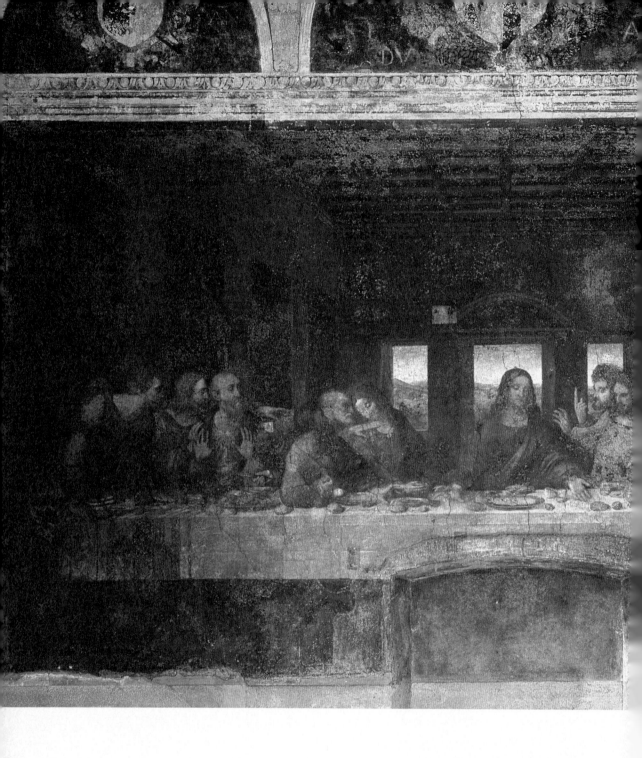

[16.2～16.4]
「最後的晚餐」（The Last Supper，約1495~1497年）。
油膠混合壁畫，460 x 880cm。
義大利米蘭聖瑪利亞感恩修道院藏品。
圖片授權：達志影像

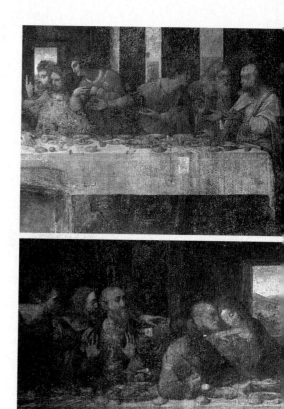

上圖 [16.3]、下圖 [16.4]

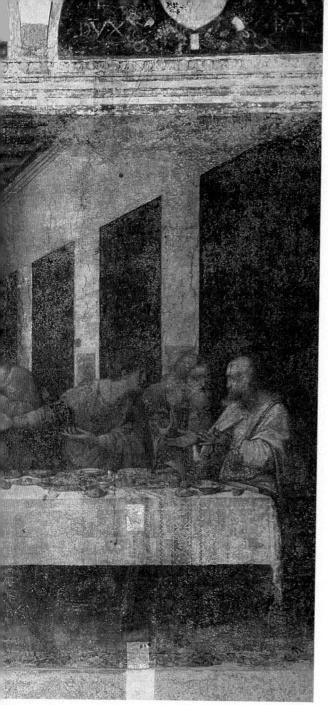

[16.2]

要站起來的樣子，頭前傾。[16.3] 如果他是站著講話，應讓他的頭和肩稍微傾向群眾，畫面上要顯得寂靜，群眾注意力集中，以欽佩的神態注視著講演者的面孔。一些老年人對聽到的話顯得新鮮，嘴角往下拉，面頰的皺紋連接著揚起的眉毛，額頭出現道道皺紋。有些人坐著十指交叉抱著疲乏的膝蓋；一些駝背老人兩膝交疊著，一隻手擱在腿上，另一隻用肘支撐著的手托住長滿鬍鬚的下巴。

一個剛喝過酒的人將杯放回原處，頭轉向講話人。

另一個人扭著雙手，嚴肅地望著他的同伴。另一個人伸開雙手，掌心顯露，兩肩高聳及耳，驚得目瞪口呆。[16.4] 另一個人對旁人耳語，聽者側耳細聽，一手拿著餐刀，另一手拿著切下一半的麵包。另一個人手執餐刀轉身時碰翻了桌上一只玻璃杯。另一個人雙手放在桌上眼光凝視。另一個人張口喘氣。另一個人用手遮眉，身子前傾看著講話者。另一個人把身子縮到前傾者背後，從牆壁與前傾者之間窺視說話者。

畫家準備在牆上繪製歷史故事畫時，應經常考慮人物安排在什麼高度上，在他爲此畫構圖進行寫生時，應當讓他的眼睛低於所畫物體的高度恰好等於畫中物體與觀眾眼睛之間的高度差。要不然，這作品應受到指責。

爲何應避免畫重疊的人物群像

某些畫家在教堂牆壁上作畫時，有一種應當受到嚴厲指責的習慣，他們先在一個水平高度上畫了風景和建築物，往上些又從另一個角度畫出另一個景色，用同樣的方法從不同的角度接連地畫出第三幅和第四幅，一面牆壁上出現四個視點，這些畫師眞

夠愚蠢。

我們知道，視點應放在觀畫者眼睛的對面。如果你問我，如何在同一面牆壁上畫出一個聖徒多階段的生活經歷呢？我回答，你應將前景的視點放在與觀畫者的眼睛同一水平上，把第一段故事在畫面上放大，然後逐漸縮小山巒和原野及相應的建築物和人物。這樣，你就能畫上全部故事情節。在牆壁的其餘部分直到頂端，你可以畫些與人物比例適當的樹木，和故事情節相符的天使，小鳥和遊雲之類的東西。別的你就不必自找麻煩了，否則你的作品將是錯誤的。

如何增進才能，激勵發明創造

除了上述的這些箴言外，我不禁想再提出一個與學習有關的勸告，儘管這個勸告似乎很淺薄甚至是荒唐的，對於引發各種創作思路卻是非常有用。

細看濺在牆上的一些污漬或各種彩石，你能從中發現一些畫面與某些景色極其相似。這些景色中有各種山川、岩石、樹木、沃野、河谷和丘陵。你還能看出各種戰場、臉譜、服飾以及無數神奇事物，你可以把這些奇形怪狀的事物簡化成一個完整的形態。在牆上污漬和彩石上看到的這些奇跡，（其作用）正如你在聽到的陣陣鐘聲中，盡你所能想像出的各種聲音和語言一樣。

千萬別輕視我的意見，我提醒你，在牆上污漬前，在灰燼、浮雲、泥漿前以及類似的地方稍停片刻並仔細觀察它們，這對你並不難，你真能產生奇異的聯想。畫家的精神是追求新發現，進行有關人類及動物的爭戰構圖，進行風景和諸如魔鬼一類令人害怕的怪物的構圖。這一切能給你帶來榮譽，因為模糊的事物能激勵人們去發明創造。

如何描繪戰鬥

應先畫出鏖戰人馬在空中激起的塵土與炮火的煙霧相混合。應該這樣描繪這團煙塵：地面上的塵土雖然很輕微，易飛升和空氣相混合，但它畢竟有重量，會重新往地面降落。飄得最高的部分最不容易看清，顏色和空氣差不多。滿載塵土的空氣和煙霧相混合飛騰到一定高度後好像一團黑雲；在頂上煙霧比塵土顯眼，煙霧呈淺藍色，塵土保持原來的顏色。這一團塵土、煙霧和空氣的混合物，迎光的一邊比背光的一邊亮。

戰鬥越劇烈，戰鬥者就越難看得清，他們的明暗對比就越不明顯。你應當給面孔，給人物及其周圍的空氣，給槍炮手及附近的人畫上紅潤的光輝。這光輝離光源越遠越暗淡，處於你和光源間的遠處人物，在明亮背景的襯托下顯得暗黑。下肢離地面越近越難看得清，因為越近地面塵土越濃厚。如果你畫馬在人群中飛馳，要畫上一團團塵土，團與團之間的間距與飛馬跨步的距離相等，離馬最遠的塵團最模糊，因為塵土飄得越高，越散越薄；越靠近馬匹，塵團越清晰，越小越濃。滿天亂箭，有向上的，有向下的，也有水平飛馳的。炮彈尾部拖著長長的煙霧向前飛行。

在前景中人物的頭髮、眉毛以及其他平坦可承納灰塵的部位都積著塵土。畫勝利者瞪著血眼向前猛衝，頭髮和別的輕細東西隨風飄蕩；他們的手腳猛向前伸，也就是，如果右腿向前邁出，其左臂也應向前伸。你畫任何人倒下時，應把他跌倒的地方畫成滿是血漬的污泥；畫出半濕的土地四周人馬蹂躪而遺留的腳印。畫一隻戰馬拖著主人的屍體，在泥土上留下屍體拖行的痕跡。被征服者面色蒼白，眉頭緊皺，額前

布滿痛苦的皺紋，鼻子兩側有著從鼻孔到眼角的弓形紋路，鼻孔往上提──這是上述紋路的成因。嘴唇上拱露出上齒，牙齒像痛苦時那樣分開。畫一個人用手遮住驚恐的眼睛，掌心向著敵人，另一隻手撐著地以支持半抬的身體。畫一些逃亡者張著嘴邊跑邊喊，還應在戰鬥者腳下畫上各式各樣的武器，如破盾、殘矛、斷劍以及其他類似的東西。屍體部分或全蓋著塵土，塵土與從屍體上徐徐流出的血混成深紅的血漿，用血的顏色顯示血從屍體彎彎曲曲流向地面，有的死者痛苦地咬緊牙關，翻著恨眼，緊握拳頭護著身體，腿腳扭曲；還能看到一些戰鬥者被敵人打倒，解除武裝，撲向仇敵，用牙咬用手抓進行殘酷的反抗。你還可以畫一匹失主的戰馬在敵陣中橫衝直撞，用馬蹄踢傷敵人。你可畫些身負重傷的戰鬥者倒在地上，用盾牌護著自己，而敵人彎著腰給他致命一擊。還有許多屍體堆疊在一隻死馬上。你還會看到一些勝利者離開人群，雙手揩著眼睛，面頰沾滿淚水和塵土混合的污泥。

你還能看到一隊隊增援部隊滿懷希望地站著，警惕地豎起眉毛，手搭遮光篷，窺視著濃渾的煙霧，等待隊長的命令，隊長也急忙走向援兵，用指揮棒指向他們必須去的方向。還可畫一條河流，戰馬在河中奔騰，激得浪花四濺，濺在馬腿、馬身上。你還應審視你的畫，不能在畫中留下任何一塊沒有踩染血印的土地。

如何描繪夜景

完全失去光明就是黑暗。既然黑夜是這種情況，你若要描繪夜景，就先得引入一堆明火。近火者必將深深染上火色，因為最靠近某元素的東西必定最深刻地帶有該元素的特色。火色赤紅，被火光照耀的一切東西都呈現火紅的色調，離火較遠的物體必較多地染上黑夜的黑色。

在明亮的火光中，背對火光的人顯得烏黑，因為，你所看到的那一面背離火光而染著夜的黑暗，站在兩旁的人半邊顯得暗，半邊顯得紅亮。在火焰邊緣外看得見的那些人，則襯著黑暗的背景顯出暗紅的色調。人的姿態也不盡相同，靠近火堆的人用手和斗篷作屏障抵禦著火熱的輻射，臉則轉開，彷彿要走開似的，離火較遠的人多半舉起手遮住被耀眼火光刺激的眼睛。

如何描畫風暴

如果你想描畫風暴，請先設想並安排好風暴帶來的一切後果。風暴席捲海面和大陸時，掃蕩著未曾固牢的一切。要畫風暴，應先畫出急風驅趕著撕裂的塊塊雲團，夾雜著岸邊刮起的沙塵、雜物、滿天飛舞的樹枝、樹葉。樹木被吹彎伏倒，好像都要被風刮走一樣。樹枝偏斜，樹葉零亂不堪。畫中的人，有的跌倒在地滿身泥水，面目全非；仍然站著的人，在樹後雙手死抱著樹免得被風吹走，另外一些人蜷縮地蹲著，雙手遮眼以避風沙，他們的衣服和頭髮隨風飄蕩。在海面狂風激起驚濤駭浪，洶湧澎湃，強風吹擊著細沫，滿天濃霧迷茫。海上的船隻篷帆破裂，碎片和斷繩隨風飄舞，桅杆折倒，怒濤衝擊著傾斜的船身，人們則死抱著海面上一切飄浮著的破碎東西號叫著，疾風驅趕著雲團衝擊山峰，像海浪拍打著岩石激起層層漩渦。滿天塵土、霧水和濃雲，陰森漆黑，令人心寒膽戰。[17]

洪水的描繪：水流與波浪

首先需畫一座巍峨的山峰，山下環繞著河谷，坡面的土壤與小灌木的細根一起滑下，周圍露出大片光禿禿的山岩。這些東西從懸崖絕壁塌落，衝擊那縱橫交錯的脫了

[17]
暴風席捲河流和岸上植物的景像（約1514？）。
鋼筆、墨水，棕色墨覆上黑色粉筆。　157 x 203mm。
溫莎堡皇家圖書館藏品（RL 12379r）

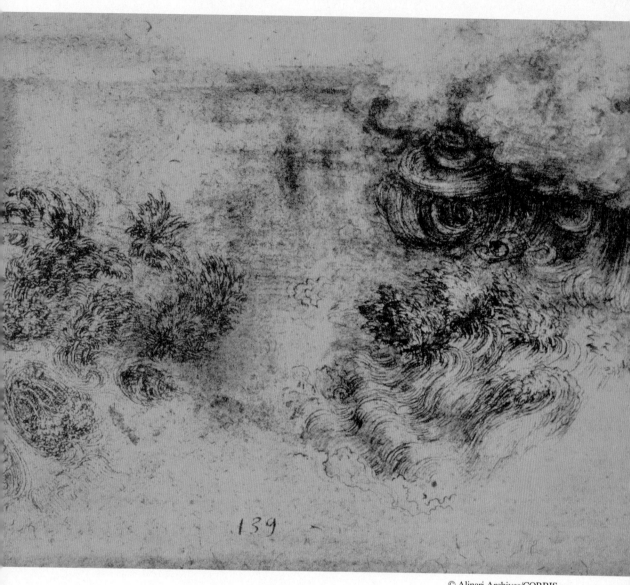

皮的大樹根，將樹根剝光折斷。[18] 讓光禿的高山露出古代地震遺留的斷裂溝壑。畫出山谷堆滿了許多從巍峨的山峰側面落下的灌木碎片和岩屑，讓這些灌木碎片混和著泥土、樹根、樹枝以及夾雜在泥土和石塊間的各種樹葉。山上一些碎石落入谷底，給漲了水的河流築起一道河壩，河水決堤而出，浪高流急，沖毀城牆和村莊的田野。畫出城市高大建築物倒塌時沖起的塵土煙柱，形狀就像與落雨相頂撞的環形雲團。畫高山和大建築物落下的大堆大堆碎塊衝擊大湖的水面，反向濺起大量水花，也就是說，反射角等於入射角。順水漂流的物體越沉重碩大，離兩對岸越遠。高漲的流水被約束在湖裡回旋，渦流衝擊著各種障礙，激起污濁的浪花直沖空中。當它落回水面，又激起浪花。從衝擊處退回的波浪擋著迎面而來的別的波浪，兩浪沖激向空中湧起巨浪。

人們還可看到衰退的波浪湧向湖水的出口處，水從出口處飛落空中獲得重量和沖量。沖開低下的水面，直達水底，在水底反彈，帶著與它一同侵入水裡的空氣彈回湖面；這些空氣與木頭及其他比水輕的東西一同混在泡沫裡；這周圍又構成了新波的波源，新波的振動越劇烈，其波前達到的範圍也越大，隨著波前的擴大，波的振動也按比例減弱。因此，當波傳得很遠時，幾乎就看不見了。如果波在傳播過程中遇到障礙物而反射時，迎面與另一波相遇，它們仍然各自按照原先運動中所顯示的同一發展規律，擴展它們的波形。從雲端降落的雨水，在雲的蔭蔽面呈現與雲相同的色調，除非陽光真的透射那裡，雨水的顏色才顯得比雲團淡。如果高山或大建築物的沉重碎塊衝擊水潭，激起大量的浪花，濺入空中的浪花，其方向與衝擊潭水的巨大碎塊的方向相反，也就是說，反射角等於入射角。順水漂流的物體越沉重碩大，離兩對岸越遠。漩

[18]
河水流過巍峨的岩石狹谷圖（約1483年）。
鋼筆和墨水，220 x 158mm。
溫莎堡皇家圖書館藏品（RL 12395r）

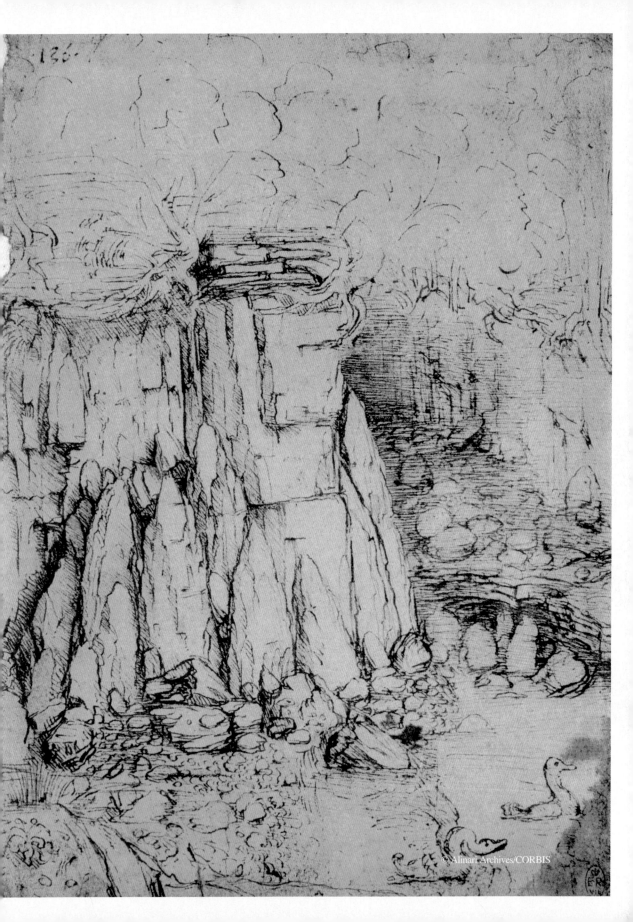

渦中的水越近中心旋轉得越快。海浪的波峰落向波谷時，拍擦著水面的氣泡，落下的水被磨成細粒，化成濃霧，在暴風中形成龍捲煙雲，轉入高空，最終結成雲團。空中的雨水受到氣流的衝擊和激盪，隨著風速的緩急而顯出疏密，大氣中因此產生了由上述雨水形成的大量透明雲層，這可以透過觀察者附近的條條雨絲看得清清楚楚。

　　海浪想打破山坡的限制，洶湧飛速地衝擊著山脊，當它往後退時又與另一個衝擊浪相撞，帶著巨大的咆哮聲又回到大海的洪流中去。

　　還應畫出許多居民，人和各種動物被高漲的洪水驅趕到被水包圍著的山頂。

萬物生靈的慘狀

　　讓人看到陰暗沉悶的空氣受狂風的襲擊。雷雨，冰雹，閃電交加，無數殘枝夾雜著數不盡的敗葉。周圍的千年古木被狂風拔起，被急流沖得光禿禿的山上碎石隨著急流往下沖，堵塞了河谷，河水泛濫，淹沒了平原、房舍和居民。你還可看到許多山頭上擠滿了受驚而顯得溫順的各種動物與拖兒帶女的男人和女人為伍。洪水淹沒了田園，水面上到處漂流著桌子、床架、船隻和其他為了急需和救命而臨時製作的各種漂浮工具，上面擠滿驚慌失措、痛哭號叫的男男女女，老人和小孩。風鼓水，水推風，風勢越吹越猛烈，漸漸地形成狂飆，狂飆中夾帶著死屍。水面上的漂浮物幾乎沒有一件不擠滿受驚發呆的動物，狼、狐狸、蛇……竭力逃生。海浪以各類溺死者的屍體從側面打擊牠們，將那些尚奄奄一息的動物致於死地。

　　你能看見手執武器的人保衛著他們占據的一席地，防備獅、狼等尋找安全處所的

肉食猛獸的襲擊。啊，在這雷鳴電閃的漆黑夜空，隨時都能聽到駭人的驚叫聲！刺破雲層的雷電摧毀著一切障礙！你能看見，在風雨交加的夜空中，人們由於害怕霹靂巨響而雙手掩耳，另外一些人由於不忍目睹憤怒的上帝冷酷屠殺著人類的悲慘情景，緊閉雙眼似嫌不足，還用雙手蒙住眼睛……啊，多少哀嚎，多少人在驚恐中跳崖！爬滿人的巨大橡樹幹，在狂風中掠空而過。許多船隻被傾覆，有的船身完整，有的被砸碎，許多人在船上掙扎，他們的姿態和動作流露悲傷，自知難逃一死！你還能看見有的人忍受不了極度的痛苦，作出絕望自殺的姿態，其中有的人縱身懸崖，有的人自扼而死，有的人猛然拖過親生兒女一拳打死，有的人則用自己的武器傷殺自己，有的人拜倒在地祈求上帝保佑！啊，有多少母親為溺死的兒女痛苦呼號，雙膝跪地，朝天高舉著雙臂，抗議天神無道！你還能看到另外一些人緊握拳頭，咬緊牙關，吞食著咬傷流出的血，由於極端難忍的劇痛而把胸膛緊貼著膝蓋。

成群的動物如馬、牛、綿羊和山羊被水圍困，逼上山的絕頂，擠成一堆，擠在其中的牲口有的爬到別的牲口身上，彼此踐踏，殊死搏鬥著，許多牲口因缺少食物而死亡。

飛鳥再也找不到任何不被洪水淹沒，又不被其他活著的動物占據的處所，只得往人和其他動物身上棲落；飢餓，這個死神奪走了無數動物的生命，膨脹的屍體從水底浮到波濤洶湧的水面，相互碰撞，像充氣的皮球那樣撞擊後回彈，壓在別的屍體上。

在上面描繪的這個末日情景中，天空烏雲密布，天庭霹靂劃破夜空，閃電忽東忽西地照亮著茫茫的黑夜。

在旋風中可隱隱約約地看見遠方飛來的成群飛鳥，在牠們隨風迴旋的過程中，時而顯露鳥群的側面，也就是它們最狹窄的一邊，時而顯出最寬的正面；在牠們剛出現的時候，形狀像是模糊不清的雲塊，接著第二群、第三群，越飛近觀察者，看得越清楚。

最近的一群鳥斜著往下飛，棲落在隨著洪水漂蕩的屍體上，爭相啄食，直到鼓脹的屍體失卻浮力，沉入水底為止。

末日景像的組成元素

黑暗，狂風，海上風暴，洪水泛濫，森林大火，驟雨，天上雷電，山崩，地震，城鎮夷為平地。[19]

旋風把水、樹枝和人統統捲上天空，被風刮斷的樹枝連人緊緊地擠壓在風的會聚處。

載著人的斷樹。

被岩石撞碎的船隻。

羊群。

冰雹，閃電，旋風。

樹上搖搖欲墜的人群，樹木和岩石，擠滿人的山丘和塔、船、桌、盆及其他漂浮的工具，——站滿男人、婦女與動物的山頭，雲端發出的電閃照亮了場面。

[19]
山崩、河水汜濫的末日景像（約1511/12年？）。
鋼筆、墨水、黑色粉筆。300 x 203mm。
溫莎堡皇家圖書館藏品（RL 12388r）

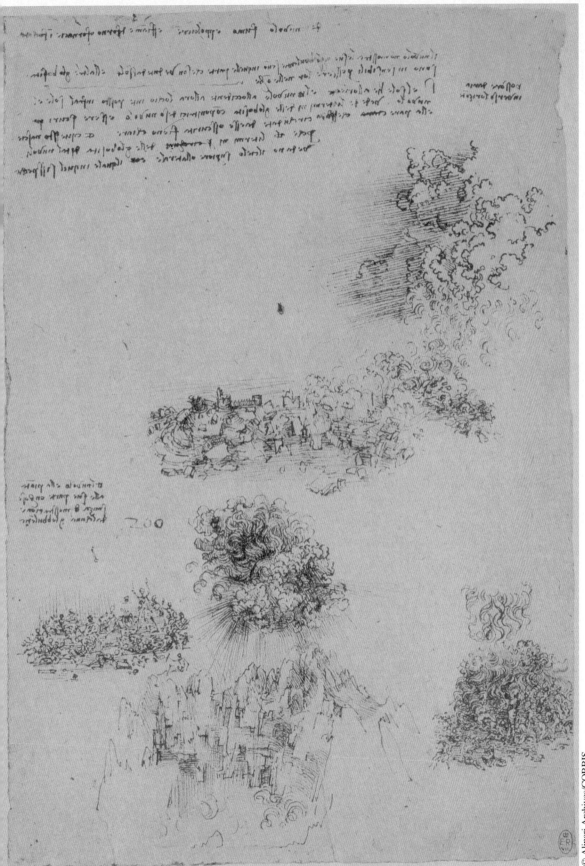

衣飾的繪畫方法

　　衣飾有薄的、厚的、新的、舊的、褶皺的、柔軟明快的、深黑的和暗淡的，根據遠近和顏色又可分為清晰的或朦朧的；按照穿衣人的身份，外套有長的，短的，根據運動的狀況有飄揚的或挺括的；根據衣飾的褶紋，表現人物屈伸時，衣服有上揚或下垂；衣飾是蓋著足或與足分離，則應根據衣飾裡面的腿是靜止，是彎曲，是扭轉或是闊步等情況而定；衣服是緊貼或離開關節，則應按人物在漫步、在運動或被風吹動的情況而定。

　　衣褶應與布料的質地是透明的或不透明的相一致。

　　關於婦女在行走、奔跑和跳躍中穿著的薄布及其種類。

　　如何根據實物質地畫衣褶：就是說，若要畫呢絨，應根據呢絨畫衣褶，如果衣料是絲綢，細布，粗布，亞麻布，縐紗，則應按每種布料畫出不同的衣褶。絕不能像某些人那樣，用紙或薄皮披在模特兒身上畫衣飾，這樣做，你會受騙的。

　　一切物體都有保持靜止的性質。密度和厚度均勻的服裝都有伸直的傾向；因此，你若要使服裝起皺或打褶，應注意在皺褶最強的地方順從約束力的作用，離約束的地方越遠，衣服越回復到其本來的狀態，即自然平展。

　　不應讓衣服布滿許多紊亂的褶紋，只在手抓住的地方或手臂套住的地方畫上褶

紋，讓別的地方順其自然地下垂，不能讓形體被過多的線條和褶紋交割。[20]

　　穿著外套的人物不宜過分顯示其體形，好像外套貼緊著肉體一樣。如果你確實不希望外套緊貼著肉體的話，那就在外套和肉體之間穿一件衣服，以避免透過外套顯示肢體的形狀。肢體應畫得粗壯厚實些，讓人看起來就像在外套裡還穿著別的衣服一樣。那些只穿著輕薄衣裳的仙女和天使，衣裳被風吹得緊貼著肢體，才會顯出身體各部分的原形。[21]

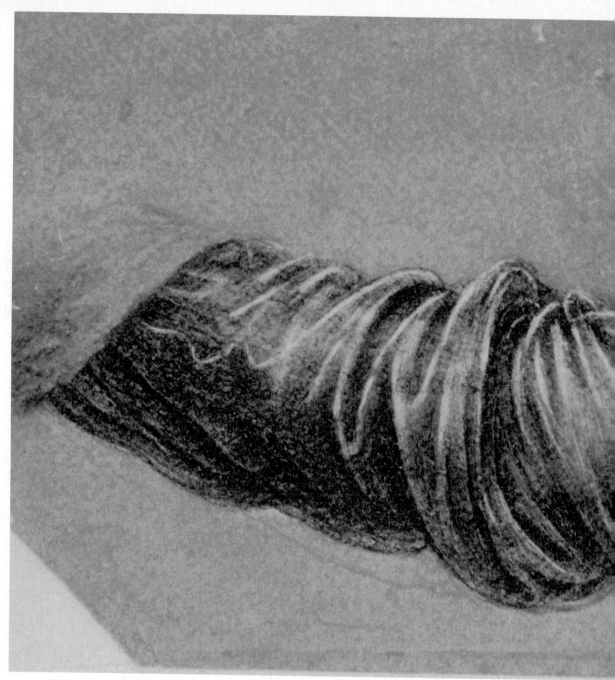

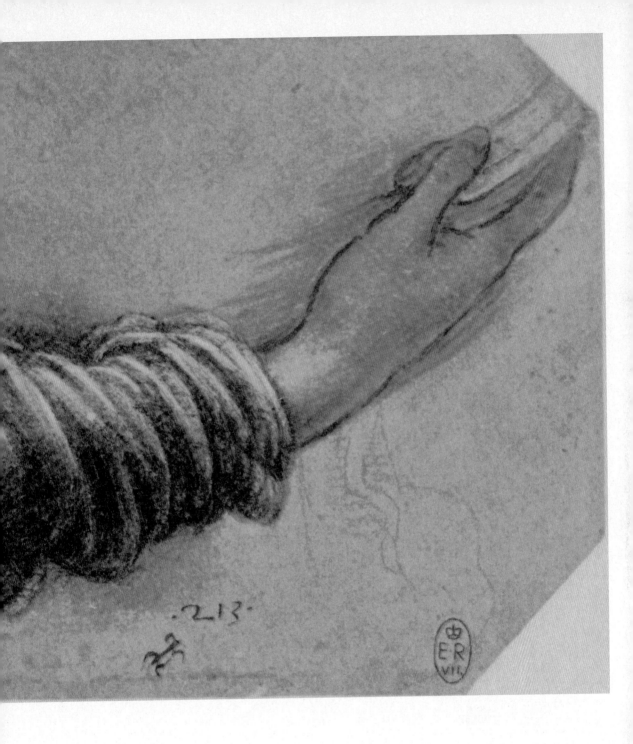

[20]
聖母的右手袖子，源自「聖母、聖嬰和聖安娜」一畫的草圖（約1510/11？）。
黑色粉筆、白色顏料、紅色特製紙。86 x 170mm。
溫莎堡皇家圖書館藏品（RL 12532r）

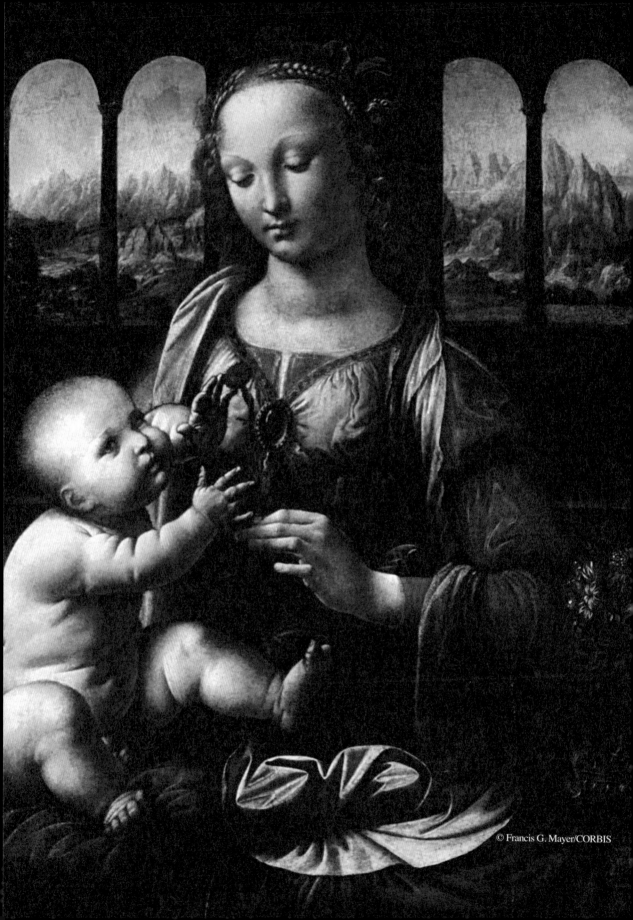

植物與風景

四季的描繪及有關事物

在秋天，你應當根據時令作畫：起初，樹上的老枝葉子開始褪色，褪色的程度與樹木生長的土壤是肥沃或貧瘠有關。結實較早的樹，樹葉較紅較白。

即使樹的遠近一樣，也不能像許多人那樣，把各種樹木都畫成相同的綠色。至於田野、植物、各種地面、岩石、樹幹也總是不盡相同的。因為自然界是變化無窮的，不僅品種不同，即使同一種花木也能看到不同顏色，也能看到某一枝椏上的葉子比另一枝椏上的葉子更碩大、美麗。自然如此豐富多彩，千變萬化，即使同一種類的樹也找不到兩棵模樣相同，不但從整棵樹看是這樣，從樹的枝椏、葉子和果實看，也找不到兩個非常相似的枝椏、葉子和果實。

因此，要多觀察自然，並盡量多變化。

樹枝的著生點

樹木從主幹抽枝的方式與其枝條發葉的方式相同。樹葉層層生長的方式有四種：第一種是最常見的，即上面第六片葉子生在下面第六片葉子的上方；第二種為上面三分之二的葉子生在下面三分之二的葉子上方；第三種為上面第三片葉子生在下面第三片葉子上方；第四種如樅樹一類，為分層排列。

[21]
達文西第一幅獨立畫作「持康乃馨的聖母」（The Virgin with Flowers，約1472~1478？）。
木板上油彩。62.9 x 47cm。
慕尼黑古代美術館藏品（Inv.7779〔1493〕）

葉子在枝幹上的生長

兩片樹葉之間枝幹變細的程度，最多等於葉子上葉芽的粗細，也就是從這一葉到下一葉間枝幹減少的粗細。

自然對許多樹木新枝的葉子是這樣安排的：第六片葉子總在第一片葉子正上方。若此規律不遭破壞，就依次續排。

這樣安排對樹木的生長有利：第一，次年從葉腋抽發新枝和結果時，潤濕這新枝的水分可循枝而下至葉腋以滋潤幼芽，水分保留在葉腋；第二，次年新枝生長時，彼此不會遮光，因為五支枝條朝五個不同方向，而第六枝在第一枝之上一段距離。

樹葉的正面向著天空，以便全面接受從空中漸漸降落的露水；樹葉在樹上的分布盡量減少彼此遮擋，像爬在牆上的常春藤那樣層層相錯。這樣分布有兩個作用：第一，留出空間讓空氣和陽光透入；第二，從第一片葉子滴下的水珠，可滴到第四片葉子上。某些樹則可能滴到第六片葉子。

植物的枝條除非被果實的重量壓彎，其末梢總是盡量指向天空。樹葉的正面向著天空，以便接受夜間甘霖的滋養。

陽光給予樹木精神和生命，土地給予樹木潤澤。

從主幹分出並與主幹構成一定角度的較低分枝，總向下彎曲，以免與生在同一主幹上的其他分枝擠在一起，便於從空氣中獲得滋養。

每個幼芽和果實都產生在葉子的著生點上，以便承受夜間從上面循枝而下的雨露，避免陽光的灼烤。

[22]
樹木圖（約1500~1515年）。
溫莎堡皇家圖書館藏品

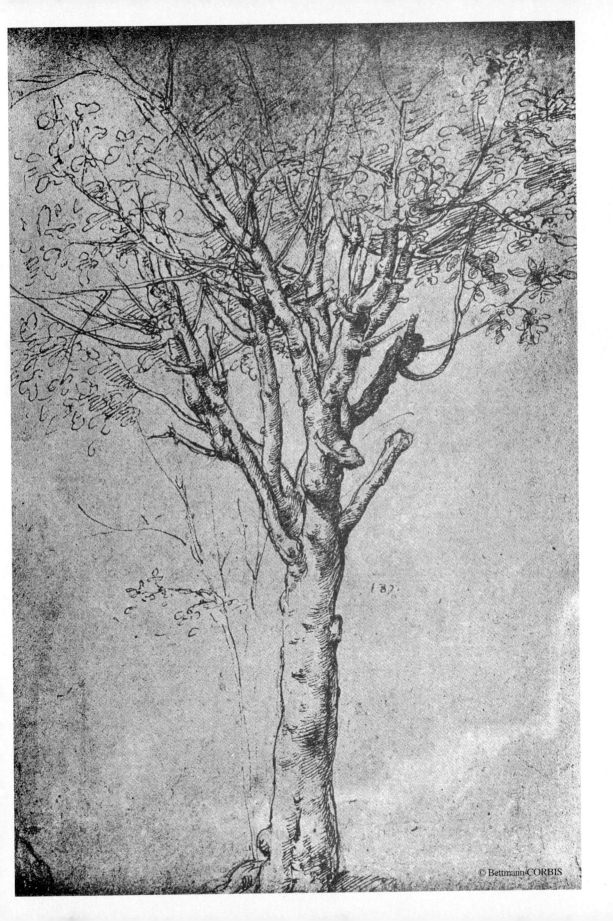

樹枝總在樹葉之上生出。

樹枝起始端的中心線（軸）永遠指向樹幹的中心線（軸）。[22]

通常，樹的所有直立部分都有些微彎曲且彎向南方，朝南的樹枝比朝北的樹枝更長更粗，更茂密，這是因為陽光把樹液吸向靠近太陽一邊的樹面。除非有其他樹木遮住陽光，這情況是顯而易見的。

將長度不盡相同的樹枝合在一起，其粗細與主幹相等。

流動情況相同時，沿河各段支流的流水之和等於主流。

樹幹橫截面的年輪表示樹齡，由這些年輪的厚薄可推斷出相應年份的潮濕和乾燥程度。根據年輪還可以判斷樹枝的朝向，因為朝北部分比朝南部分長得厚，因此，樹幹的中心離朝南的樹皮比離朝北的樹皮近。

如果你將樹皮剝掉一環，則環以上的樹枯萎，環以下的樹仍存活。如果你在月色朦朧時剝此樹環，然後在月明時，從樹底下砍樹，則月明時砍的樹還活著，其餘的則枯萎。

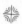

直接受陽光照射的花朵結果，只受太陽反射光照射的花朵不結果。

所有種子在成熟時都有珠柄。同時，像藥草一樣，他們也有母體和胎盤，所有的種子都在莢中生長。而那些在殼中生長的，像榛果和開心果之類，在未成熟時就顯出珠柄。[23]

[23]
薏苡圖（約1508~09年）。
鋼筆、墨水、黑色粉筆。212 x 230mm。
溫莎堡皇家圖書館藏品（RL 12429r）

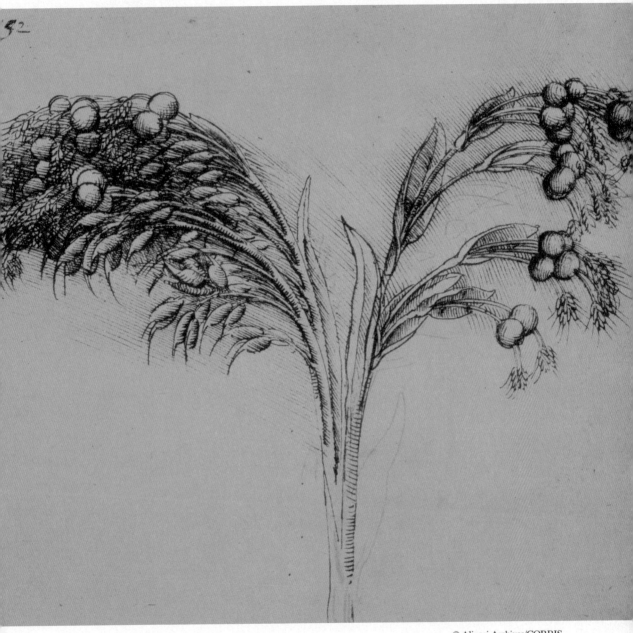

櫻桃樹與樅樹相同，它的樹枝也圍著主幹一層層地生長著，樹枝分為彼此相對的四枝、五枝或六枝；從中心向上直至樹頂構成一個錐形；而胡桃樹和橡樹從中心向上則構成一個半球形。

幼樹的樹葉比老樹的柔軟明朗，樹皮比老樹光滑，尤其是胡桃樹在五月比在九月鮮艷。

關於樹和照樹的光

在描畫鄉村景色時，或者說在描畫有樹的風景時，最好的方法是選擇太陽躲在雲層後的時候畫，因為這時候的鄉村景致只受漫射光照射，不受太陽光直射，太陽光直射形成的陰影界線分明且亮光迥然不同。[24]

樹的偶生色

樹葉的偶生色有四種，即陰影、亮光、光澤和透明。

遠方植物葉子的偶生色部分相互混合，以其中最強的偶生色為主色。

在晴朗天氣太陽當空時，空中水份稀少，野外風光顯得比日間任何時刻更加迷人。在此情況下鑑賞風景，你可看到樹木越向樹梢越秀麗青翠，越向中心樹影越暗。遠方介於你和景物之間的大氣在暗黑背景中，天色更其蔚藍。

從太陽照射著的一面看，你看不到物體的陰影。如果你比太陽低，就能看到太陽照不到的一切都在陰影中。

處於你和太陽之間的樹葉呈現三種主要顏色：即反映著大氣（它像鏡子一樣照亮著不見陽光的物體）光輝的、最美麗的綠色；只對地面的陰影部分，和被較淡的陰影

包圍著的最暗部分。

風景中的樹木若在你和太陽之間，看起來比你處於太陽和樹之間時更悅目，這是因為對著太陽的那一部分樹葉越向樹梢越顯得透明，而不透明部分的樹葉只在葉尖閃光，陰影是黑的，因為它們不受任何東西遮擋。如果你站在太陽與樹之間，只能看到樹葉所受的光和樹葉本身不太強的本色以及一些反射光線，由於沒有強烈的亮度對比背景，這些反射光線不太明顯。如果你處於下方，可能看到不見太陽的黑暗部分。

在風中看樹

如果你順著風的一面看樹木，會比逆風看明亮得多，這是由於風將比較灰白的背面向上翻。如果風是從太陽照射的方面吹來，你又背向著風吹來的方向，樹葉將顯得格外明亮。

畫風時，除了應畫出主枝彎曲、樹葉順著風向，還應畫出翻滾的空氣混雜著細小塵埃的雲團。

風吹，樹搖，所有垂向地面的葉子隨著枝條翻轉，在風中展平，從而使它們的透視顛倒。若樹處於你和風源之間，葉梢指向你的那些樹葉仍取原先的自然位置，反面的樹葉葉梢原先指著反向，卻因樹葉翻轉，其葉梢也指向你。

風景中的樹木彼此並不明顯分開，因為它們的受光部分與遠離它們的其他樹木的受光部分相鄰，它們的明暗相差不大。

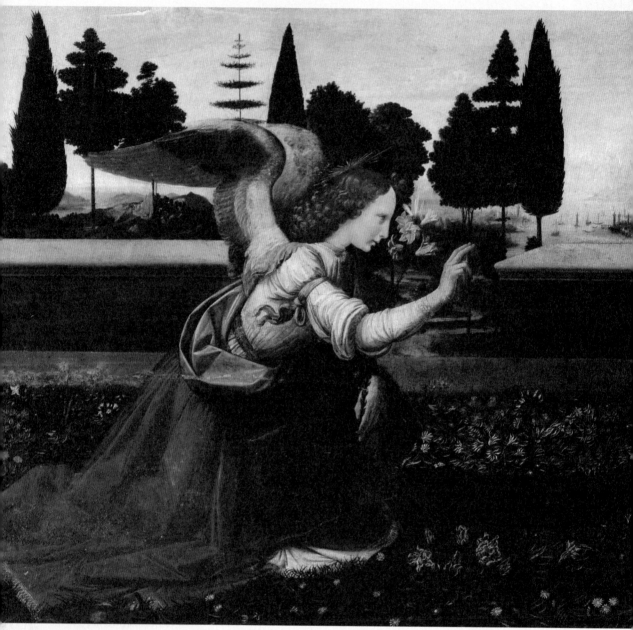

[24]
「天使報喜」（Annunciation，約1473~1475年？）。
木板上油彩與蛋彩。 100 x 221.5cm。
義大利佛羅倫斯烏菲茲美術館藏品（Inv.1618）

繪畫與其他藝術之比較

如果你稱繪畫爲啞巴詩，畫家就可以稱詩爲盲人畫。

繪畫、音樂和詩

繪畫是自然的孫兒，是上帝的血親

　　輕蔑繪畫的人，則既不愛哲學，也不愛自然。如果你輕視繪畫，輕視自然界一切具體事物的唯一仿造者，你必定輕視那深含哲理的精巧發明，你必定鄙視對包圍在明暗中的一切自然形態──海洋和陸地，植物和動物，花草──進行深刻周詳的思索。繪畫完全是一門科學，是自然的嫡生女兒，確切點說，它是自然的孫女兒，因爲繪畫是自然界產生的；一切已成事物都是自然創造出來的，而這些事物又創造了繪畫，因此，我們可以公正地說，繪畫是自然的孫兒，是上帝的血親。

繪畫傳遞神聖

　　繪畫無比高尚；它只給作者榮譽，自己保留著無雙和高貴；世間從來沒有任何作品能與其匹敵。繪畫的無比崇高超過一般科學。我們不是看到東方的皇帝總把自己遮得嚴嚴實實的嗎？他們唯恐自己的形體暴露在群眾之中，有失威嚴。我們不是看到描繪上帝的圖畫總把上帝隱藏在華貴的服飾底下，在聖畫前舉行著大的基督教儀式，許多人唱著有樂器伴奏的頌歌；帷幕拉開的瞬間，聚集在那裡的人群，跪地崇拜，祈求上帝能給世人帶來健康，和永恆救助的祂彷彿與他們同在。人的任何其他作品不可能產生和這相同的效果。如果你強調，這不是畫家的功勞，只不過描畫了主題。我們的回答是，若果真如此，人們完全可以安靜地躺在床上使自己的夢想實現，用不著到那

乏味的地方去，進行朝拜。有什麼必然性促使他們去朝拜呢？你會同意，是這個上帝的畫像促使他們頂禮崇拜，再多的著作無論在形式或能力上也不能產生同這個畫像一樣的效果。看來，上帝既喜愛這張畫，又喜愛崇拜祂的人，更喜歡以這種形式的仿效接受崇拜，並按照聚集在此的人的虔誠程度而賜予恩惠和救助。

畫家是萬物的主人

畫家是形形色色的人和萬物的主人。如果畫家想看到使他迷戀的人，他就能創造她；如果他想看到令人懼怕的龐然怪物，或滑稽可笑的、令人同情的人物，他就是創造這些事物的神。他也能創造杳無人煙的荒漠，創造炙熱中的蔭涼之地或嚴寒中的溫暖處所。如果他想要河谷，想從高山之巔俯瞰伸展到海平面的大平原，想從平地仰望高山……這一切他都能實現。事實上，宇宙中一切實在的，想像的，或本質的東西，畫家總先用腦想，後用手表現。畫家將它們表現得如此傑出，使人一眼就看到一幅和諧勻稱的畫面，如同自然一樣。

回應詩人——畫家的辯詞

如果說，詩人通過耳朵使人領悟，畫家則替最高貴的感官——眼睛服務。我只要求將一位優秀畫家描繪激烈戰場的畫，與詩人描寫同樣戰鬥的詩篇同時展現在公眾面前，你將會看到是畫還是詩吸引更多的觀眾，引起更熱烈的討論，獲得更多的讚揚和滿足。毫無疑問，繪畫將更容易被理解，更能引起美感。一邊寫著上帝的名，另一邊畫著上帝的畫像，你會發現畫像將獲得更多的尊敬。繪畫包含著自然的一切形態，而詩人除了事物的名稱以外則一無所有。名稱不像形態那樣普遍，你們若有演示的效

果，我們則有效果的演示。例如，詩人向一位戀人描述其情人的美，畫家則畫出她的肖像，你定能看到是哪一邊獲得更多迷戀，事實證明，天性將引他偏向肖像那一邊。

你把繪畫歸為機械藝術。倘若畫家真像你那樣，用文辭稱頌他們自己的作品，我懷疑他們能否容忍這樣的侮辱。如果繪畫被稱為機械藝術，是因為繪畫是手藝，需要用手畫出想像的內容，那麼，你們詩人也是用筆寫出你腦中想像的內容。如果你認為，為了金錢而畫所以是機械的，那麼有誰比你犯的錯誤更大——如果這可以叫做錯誤的話？你講學，不是找報酬高的地方去嗎？你曾經做些沒有報酬的工作嗎？我這樣說並非指責為報酬而工作，因為所有的勞動總希望得到報酬。詩人可能說，我能寫一篇意義深遠的文章，畫家又何嘗不能，亞佩利斯（Apelles）畫《誹謗》就是這樣。如果你說詩能耐久，我說銅匠的成品更耐久，因為他的成品比你們或我們的作品保存的歲月更長。但這樣的成品缺乏想像。若在銅板上以瓷漆作畫，可以保存得更長久。

因為我們的藝術，我們可被稱為上帝的孫兒。

如果詩研究倫理哲學，繪畫則研究自然哲學；若詩描寫人的精神活動，繪畫則探討反映在人體運動中的精神活動；如果詩能用地獄的虛構使人驚恐，繪畫將同樣地在人眼前呈現令人毛骨悚然的故事。假如詩人與畫家較量，不管用什麼方法和形式描寫

美和醜的景物，或面目猙獰的怪物，畫家將更能令人滿意。我們不是曾看到，某些與實際事物極為其相像的畫，使人和動物信以為真嗎？

啞巴詩與盲人畫

眼睛，這個心靈之窗是人了解自然的主要感受器，依靠這個感受器可最充分最完滿地鑑賞自然的無窮作品。耳朵則居於次要地位，它靠收聽眼睛看到的事物才獲得體面。你們史學家、詩人、數學家如果用文字記述不是親眼看到的事物，那將是很不完全的。詩人啊！如果你用筆描寫某個故事場面，畫家用畫筆描畫將更全面更不費事，更能令人滿意。

如果你稱繪畫為啞巴詩，畫家就可以稱詩為盲人畫。試想想，盲人與啞巴，哪一種更傷殘？誠然，詩人的創作和畫家一樣自由，但詩篇不能像繪畫那樣給人以美的滿足，詩雖然可用文字描寫形態、動作和處所，畫家用形體的實在外貌進行了再現的創作。試想，是畫像，還是人的名稱與真實的人更接近？人的名稱在不同的國家叫法不同，如果不死，形體總不會改變的。

繪畫為更高感官服務

在馬蒂亞斯國王的慶祝壽宴上，詩人獻上一首讚美詩，畫家則送了一幅他的愛人的肖像畫，國王立即合上詩稿，轉而以極其欽佩的目光注視著圖畫。詩人極其不滿地說：啊，陛下，仔細讀我的詩，就能從中發現比一幅啞巴畫寓意深遠的東西。國王對

此責備回答道：「詩人，給我安靜！你知不知道自己在說些什麼？這幅為更高感官服務的畫，比你為盲人服務的作品好。請給我一些我能看得到、摸得著的東西，不單只是聽得到的東西。別責備我把你的作品放在一邊，而用雙手捧著圖畫，使我的眼睛歡快；因為我的雙手自覺地按照為最高感官服務，而不是為聽覺服務而進行選擇。我自己的意見是，畫家的藝術比詩人的藝術強，因為它為更高的感官服務。你可曾知道，我們的心靈是和諧組成的，而和諧只有在同時看到或聽到事物的協調比例才產生的？你可曾看到，你的藝術不能按比例同時作用，而只是一部分一部分相繼產生，後者還沒生，前者已死滅。因此，照我的意見，你的發明遠不如畫家的發明，唯一的理由是你的發明沒按和諧比例。這不能使聽者或觀察者的精神得到滿足，像美麗的形體比例。在我面前的端莊美貌，以其精巧合度的比例同時作用，給我無限的歡快，我想，世界上再沒有任何別的作品能給人如此巨大的快感。」

自然之美引你遠離家門

啊，人呀！是什麼引你遠離家門走進城鎮，是什麼使你離別雙親和朋友，奔向鄉村，登高山，涉河谷，若不是自然界的美，又是什麼呢？你若仔細思量，你會發現只能通過視覺獲得欣賞自然的歡快。詩人宣稱要和畫家競賽，那麼，你為什麼不拿詩人描述風景的文章，躲在家裡，免受烈日炙曬？躲在陰涼的地方不受日曬，不是更舒服，少勞累嗎？

但是你的心靈享受不到通過眼睛（心靈的窗口）獲得的歡樂，接收不到明亮處的

反射光，看不到彎彎曲曲的河水衝擊形成的陰涼河谷，既看不到能給眼睛帶來和諧感受的萬紫千紅的花朵，也看不到呈顯眼前的萬物。如果畫家在凜冽的寒冬把畫著這個或那個鄉村景致的畫給你看，你會享受到有如親臨泉邊那樣的歡快，你能看到在綠蔭底下的萬花叢中，一對情人談著綿綿情話。難道這不比只讀詩人對此情景的記敘文更激起你的歡樂嗎？

繪畫保存瞬間之美

音樂可稱為繪畫的姊妹，因為音樂依賴次於視覺的聽覺。它的和聲是由同時發出的各均衡聲部所共同組成，按照一種或多種和諧韻律升降。可以認為，這些韻律統領著構成和聲的各均衡部分，像人體的輪廓包圍著構成人體美的各個組成部分一樣。

繪畫優於音樂，因為繪畫不像不幸的音樂那樣方生即逝，恰恰相反，儘管繪畫局限於一個平面，卻能長久生氣勃勃。多神奇的科學呀！它能保持人們的瞬間的美，比那些隨時光不斷變化、最終難免老朽的自然萬物更為長久。這樣的科學與深奧的大自然的關係，如同它的作品與天然的作品的關係，這是它令人愛慕之所在。

繪畫比音樂更經久不衰

音樂家自稱他的藝術與畫家的藝術同等，因為音樂也是由許多部分組成的整體。欣賞者可從其和諧節奏中體會出音樂的優雅，這些旋生旋滅的節奏能愉悅人體內的靈魂。畫家的答覆是：畫家畫的人體由許多部分構成，雖然不能通過和諧的節奏給人愉快，也不構成旋生旋滅的節奏，卻能經久不衰，其優點在於生動保持著比例的和諧，造物主即使費盡全力也很難做到這一點。多少圖畫保持著當時神美的形象，天然的原

作卻常毀於旦夕，所以，畫家的作品比造物主的作品，更高尚地存活著。

畫家、詩人與音樂家的技藝

　　詩人和畫家在表現人體方面的差別，就像被肢解的肢體和整體的差異。詩人只能點點滴滴地表現人體的美或醜。畫家則能立即同時全部顯示出來……詩人的做法與音樂家相對比，就像音樂家將一首四部合唱的歌曲分開單獨演唱，先唱女高音，再唱男高音，次低音，最後唱低音。這樣唱不能在同一時間內表現各泛音之間的和諧美……音樂也在和諧的節奏中，安排著各聲部組成柔美的旋律。但詩人則缺乏像聲音那樣和諧中有所區辨的能力──他不能提供與音樂和聲相當的東西，因為要同時說出不同的事物確實是超出他的能力。畫家的和諧比例則由各部分同時起作用，而且可以立刻同時看到整體和部分的協調美……由此可見，詩人在表現有形事物方面比畫家差得多，在表現無形事物方面又不及音樂家。

繪畫與雕塑

繪畫與雕塑的比較

繪畫需要更富有想像力和更熟練的技巧。繪畫藝術比雕塑更了不起。作爲自然和藝術之間的解釋者，畫家的精神須與自然的精神一致。畫家應能說明自然規律種種表現形式的道理，闡明眼前種種物體如何經瞳孔在眼內成爲實像，應能區別同樣大小的許多物體，哪些物體看起來比較大，顏色相同的物體哪些較深哪些較淺，放在同一高度的物體哪些顯得高些，遠近不同的物體中哪些清晰，哪些模糊。

繪畫藝術的領域包含著一切可見事物，其色彩的濃淡變化及透明度。雕塑在這方面則顯出局限性。雕塑家只是簡單地向你顯示自然物體的外形，無其他更高才能。畫家能藉由物體與眼睛間大氣顏色的變化，來表示不同的距離；他能畫出撲朔迷離的雲霧，籠罩著山巒與河谷的煙雨，畫出圍繞戰鬥者旋轉的塵土煙團，畫出清濁不一的溪水和水中優游的小魚，畫出蔥綠水草環繞著的河床底，潔淨沙粒上色彩斑斕的卵石。他還能畫出蒼穹的燦爛星辰，做出雕塑家難以夢想的無數其他效果。

雕塑家不能刻畫透明或明亮的物體。

與光影的關係

繪畫藉助於光和影，使平面呈顯各種凹凸感，且彼此間的距離不等。

若是沒有光和影，眼睛便看不出輪廓範圍內物體的形狀。有許多科學如果沒有光和影的知識就不可能存在──如繪畫、雕塑、天文及大部分透視學等等。

可以證明，雕塑家若沒有光影的幫助，他就不能工作，因為沒有光和影，雕塑的材料只呈一種顏色……受均勻光照的水平面處處保留著本色的明暗度，顏色的完全相同表明表面的均勻光滑。由此可斷定，若雕塑的材料不受光影的覆蓋以顯示肌肉的突出和凹下，則雕塑家就無法不斷地審視他的工作的進展，那麼他在白天塑造的作品看起來就像是在夜裡完成的一樣。

淺浮雕

雕塑家聲稱淺浮雕（basso relievo）是繪畫的一種。就素描而論，由於淺浮雕多少帶點透視，這說法還有幾分道理。但就光和影來說，淺浮雕則遠不如圓浮雕和描畫。例如，淺浮雕的各部分陰影就不能像繪畫或圓浮雕那樣，按遠近比例縮小而有相應的深淺程度。這藝術是繪畫和雕塑的混合體。

雕塑比繪畫缺乏理智，也缺少許多固有特質

我研究過繪畫藝術和雕塑技藝，對這兩門學問都有一定的造詣，深信不會偏袒任何一方，並能明確指出這兩門藝術中哪一門技巧較高超，哪一門較困難，較完善。

首先，一座雕像依賴於一種由上射下的特定光線，一幅畫則處處帶著自己的光和影。光和影對雕塑是不可缺少的。在這方面浮雕的特性幫助了雕塑家，因為浮雕的光

和影是自然而然產生的。畫家則用自己的藝術，在自然通常顯示光和影的地方創造了它們。

　　雕塑家不能區分物體的各種自然色；畫家在這方面有他的獨到之處。雕塑家的線透視毫不真確，畫家的線透視則像是延伸至作品的百里之外。雕塑家的作品沒有任何空氣透視的效果，他們既不能表現透明體、發光體，也不能表現光的反射，不能表現像鏡子一類具有晶亮表面的閃光體，不能表現雲霧、沉悶的天氣以及無數其他事物。在這裡就不一一列舉，以免乏味。

　　雕塑的一個優點就是能經久……

　　繪畫更優美，更富有想像，更富有資源。雕塑除了更經久，再沒有別的優點。

　　雕塑不費勁得到的東西，在繪畫裡便化為神奇，模糊的變成了實在的，平滑的東西顯出浮雕感，遠物變得近了。

　　事實上，繪畫具有雕塑所得不到的無限可能性。

實踐
達文西的叮嚀

他的頭腦應像鏡子那樣明淨，能夠如實反映客觀事物的萬紫千紅。他的朋友在這些研究問題上應與他志同道合，若找不到這樣的同伴，寧可單獨探索，因爲他終究會發現知音難求。

畫家的25個生活守則

與自然

　　畫家與自然競爭。

與孤獨

　　畫家應孤身獨處，細想所見的一切事物，反覆推敲，以便選取其中最優美的部分。畫家的行為應像一面鏡子，真實地反映眼前一切事物的各種顏色。真能如此，他就像是第二自然。

靈魂應像一面鏡子

　　畫家的靈魂應像一面鏡子，反映物體的顏色，反映面前一切物體的形象。

　　因此，你應明白，假如你不能用你的藝術描繪自然創造的一切形態，你就不是一個多才多藝的畫家。

　　要做到這一點，你就得觀察周圍事物，記住它們。

　　當你在野外行走時，應注意觀察各種不同的事物，一會兒看看這兒，一會兒看看那兒，採集各種資料，去蕪存菁。千萬別像某些畫家那樣，疲勞時就不想工作，東遊

西逛，他們思想懶散，對周圍一切事物漠不關心，遇到親戚朋友招呼也無動於衷。

與居所

　　小房子使人思想集中，大房子則使精神分散。

畫家的畫室生活

　　爲了身心健康並保持精力充沛，畫家或素描家應孤寂生活，特別是在專心致志地進行某項研究，回顧不斷呈現在眼前的事物，爲記憶提供儲存的時候，更需清靜獨居。如果你孤身獨處，你就完全屬於你自己；如果你有一個同伴，那你只剩一半屬於自己，或者更少些，端視同伴的品行舉止。同伴越多，你將陷入更深的麻煩。

　　你也許會說：「我離他們遠一點，走自己的路，就能好好研究自然事物的各種形態。」我要告訴你，那更不好辦，因爲你難免會聽到他們閒談，一僕難事二主，你既不能盡朋友之誼，也難對藝術進行精心的探索。但你還會說：「我將走得遠遠地，耳不聞心不煩。」我可以告訴你，人們會認爲你是瘋子，不過請注意，如果你眞這樣做的話，起碼你能夠獨處。你若要友誼，就到你的畫室中找……這將幫助你獲得各種好處。所有別的朋友對你都是非常有害的。

研究與交遊

　　畫家需要與繪畫有關的數學知識，應與志趣不同的朋友斷絕關係；畫家的頭腦要

有適應眼前各種事物變化的能力；他還應無憂無慮。如果在你思考某個問題時，第二個問題突然出現在腦子裡，你應確定這些問題中哪一個較難，就迎向困難，深入研究，直到完全搞清楚為止，然後再研究分析其他問題。至關重要的是，他的頭腦應像鏡子那樣明淨，能夠如實地反映客觀事物的萬紫千紅。他的朋友在這些研究問題上應與他志同道合，若找不到這樣的同伴，寧可單獨探索，因為他終究會發現知音難求。

少年習畫的規則

我們很清楚，視覺是最敏捷的動作之一。一眼能夠收束無數形體，可是一次只能理解一件事物。假定讀者，你們對這頁書一覽無遺，一眼就看出書頁上滿布各種字母，至於是些什麼字母，它所代表的意義，你定無法全然了解。因此，你必須一行行，一句句，一個字一個字地讀，才能理解其含義。正如登高者必須一步一步，逐級而上，否則達不到頂峰。

你生來愛畫，我才對你說，你若想掌握事物形態的知識，應從細部入手，一步一個腳印。前面的若還沒熟練記牢，切勿進入後面的，你若不照這樣做，必然浪費時光，延長學習時間。切切記住，先要勤奮，勿貪圖快速。

先學勤奮，再圖速效

作為素描家，若想學有所得，應使自己習慣於慢慢地進行素描，仔細鑑別光線中最明亮的部分，陰影中哪一部分最深，明暗之間如何交融混合；觀察明暗的深淺及其

相對比例，注意輪廓線的朝向，各線條中哪一段彎向遠邊，哪一段彎向另一邊；哪些地方較顯眼，哪些地方較模糊；何處粗，何處細。最後，應使明暗交混如煙霧，沒有明顯的筆觸和邊界，你的手和判斷力經過如此勤奮的鍛鍊後，就能得心應手，運用自如。

不應過分信賴記憶而鄙視寫生

我認為，過分自負地誇耀自己能記住自然的一切形態和效果的畫家，是極其無知的。自然現象變化無窮，而我們的記憶能力有限。因此，畫家應警惕，切勿讓貪欲之心取代藝術的榮譽，因為贏得榮譽比謀取財富要更偉大。

根據這種種理由，你應當努力作素描，根據你的構思意圖和發明，變成清晰的形式，再作些必要的增刪，直到滿意為止。然後，找一些穿衣或裸體的人作模特兒，把他們安置在你畫中預定的位置，擺好姿態，使比例和尺寸都符合透視的要求，在畫中不遺留任何不合理和不合自然效果的錯誤，這是在你的藝術生涯中獲得榮譽的好辦法。

拒絕接受畫家不應在節日工作的主張

繪畫是了解神奇萬物創造者的方法——對如此偉大的發明者表達熱愛的方法。事實上，偉大的愛產生於對所愛事物的真正理解；你若不理解你所愛的東西，你就愛得不深，甚至於不愛。

如果你是為了從偉人那裡得到好處而愛偉人，你就像狗那樣搖著尾巴蹦蹦跳跳地撲向能給你一根骨頭的主人吧，倘若狗知道且能了解這主人的德行，牠將會愛得更深！

醒後或睡前在黑暗中思索

我從切身經驗發現，晚上躺在床上時，將已經研究過的事物的輪廓，或其他仔細思考後值得注意的事物，全面回想一遍，會獲益良多。這是一種值得提倡的方法，有助於增強記憶。

冬夜整理素材

青年學生的冬夜，應在整理夏天準備的素材中度過；就是將夏天收集的所有裸體素描集攏在一起，從中選出優美的肢體和身軀，以備實際應用和記憶。

夏天選取優美身姿

次年夏天，你可挑選不曾穿緊身衣長大，身體健康，姿態自然優美的人，讓他做些優雅靈巧的動作，即使他身體輪廓內的肌肉顯得平淡單調也不要緊，只要你能從他那裡獲得優美的身姿就足夠了。你可以用冬天選取的資料修正其肢體。

學習歷史畫中人群的構圖

等學會了透視，記住了人體的形態和各部分比例之後，你在散步時，就應注意和思考周圍事物和人的舉止。他們怎樣說話，怎樣爭吵，怎樣歡笑，怎樣打架，觀察當

事人及旁觀者、勸和者的動作和表情。

迅速將這一切記在隨身攜帶的小本子裡，本子應由不易擦掉的顏色紙訂成，舊的本子畫完了，就換一本新的。這些東西不應該被擦掉，要仔細保存；事物的形態和位置無窮多，任誰都無法全部記住，因此保存這些草圖可作為你的嚮導和師傅。

挑選優美的面貌

在我看來，畫家主要的優點在於他能賦予筆下人物一種優雅的風采。畫家若非生就這特長，應養成隨時留心觀察的習慣：四下觀察，從許多公認的（而非出自你的判斷的）美貌中挑選最動人的部分，因為你可能會自我欺騙，而選擇與自己相似的容貌，這種相彷性容易討我們喜歡；如果你長得醜，挑選的面孔也不美，你將像許多畫家那樣，畫的面孔也是難看的。師傅的畫像總與他自己相像，因此，你應照我教你的辦法挑選美麗的容貌，並牢記在心。

使容貌顯得最優美的配光

如果你有一個可以隨時按需要以亞麻布篷覆蓋的庭院，就能得到最理想的光照。或者你可選擇陰沉多霧的天氣替人畫像，或在黃昏時，讓被畫者在庭院裡背靠牆坐著。黃昏或天氣陰鬱時，你留心觀察街上來來往往的男男女女，他們的面龐顯得多麼柔和優美。畫家啊！把你的庭院四壁刷成黑色，一處狹窄的屋簷突出，遮蓋部分庭院。庭院應寬十布拉齊亞，長二十布拉齊亞，高十布拉齊亞，在陽光照射時用亞麻布

篷覆蓋。在黃昏，多雲或多霧天的光線最理想，最適宜於畫人像。

以理論為本的繪畫實習

　　許多未曾學過明暗理論和透視理論的人轉向自然，臨摹自然，他們進行的實習僅僅是臨摹，而未深入研究或分析。另一些人的作法是這樣，他們透過玻璃或透明紙、面紗觀察自然界的物體，在透明表面上描繪圖樣，繼而修正輪廓線，各處增添使之符合比例法則，按照明暗對比法添入位置、大小和明暗的形狀。這種實習是值得讚揚的，他知道如何根據想像描繪自然的效果。只有藉助於這些實習才能省事，才不致於在真正臨摹需要準確描繪的物體時疏忽最細微的特色。

　　那些既不實習繪畫，又不用自己頭腦分析的人是應受到責難的，因為如此懶散將毀壞自己的聰明才智，沒有聰明才智的人則一事無成，這類人在富有想像力的作品和敘事畫前總是顯得平庸無力。

茫然的鏡子

　　不運用理智單靠眼睛判斷和實踐的畫家就像一面鏡子，只映出擺在它前面的一切事物，對這些事物卻茫然無知。

羅盤與舵

　　那些熱愛實踐而脫離科學理論的人，就像水手登上一條既無舵又無羅盤的船一

樣，永遠抓不準航向。

實踐必須建立在堅實的理論基礎上。透視學是登上理論殿堂的嚮導和台階，繪畫沒有透視必將一籌莫展。

與他人作畫比單獨作畫好嗎？

我肯定地說，與他人一同作畫比單獨作畫好。有許多理由：

第一，如果你畫功較差，在作畫人群間會自感慚愧，羞愧感能激勵人發奮學習。

第二，健康的羨慕心態能促使你加入先進者的行列，旁人的表揚是對你的鞭策。

此外，你還能獲得繪畫技巧比你高明的人的協助。如果你技術比別人高明，也可從別人的缺點受到啟發，別人的讚揚能鼓勵你精進。

評估自己的畫作

我們很清楚，旁觀者清，當局者迷。別人作品的缺點容易看清，自己作品的毛病不易辨明。人們常常對別人吹毛求疵，對自己的錯誤卻視若無睹……我認為，你作畫時，應準備一個平面鏡，可時時查看你的作品在鏡中映現的倒像，這倒像看起來像是別人的作品，更容易看出其中缺點，這是檢查自己作品缺點的好方法。

此外，常常放下工作，稍事休息，也是好辦法。因為休息回來之後，頭腦清楚，

能作出更準確的判斷。如果工作時坐得太近也容易分辨不清，後退一段距離，畫面顯得小，眼觀全貌，更容易察覺物體的色彩和肢體比例的失調情形。

不博學多能的畫家不值得稱讚

坦白說，有人稱那些只能畫頭像或人像的畫家為「大師」，是自欺欺人的。如果一個人畢生專攻一事而獲得某些成果，當然稱不上是多偉大的成就。我們知道，繪畫包羅自然萬象，描繪人們一切偶然的動作。簡單說，繪畫包含眼睛看到的一切事物。

我認為，僅能畫好單個物體的畫家，只不過是個平庸的畫匠罷了。

難道你未曾看到，光是人的動作就有千千萬萬？難道你未曾看到，自然界有多少不同種類的動物、樹木、花草？有多少山巒、平原、清泉、河流？有多少都市、公私建築和人們使用的器具？有多少服裝式樣、裝飾品和技藝？這一切，被稱為「大師」者都應描繪得盡善盡美。

多才多藝

不對構成繪畫的每個部分都同樣愛好的人，稱不上多才多藝。

例如，有的人對風景不關心，認為只要簡單草率地看一看風景就夠了。我們的波提切利就屬於這類人，他說，研究風景是沒有用的，如果你將一團彩色的海棉球擲向

牆上，從牆上留下的污點就能看出一幅動人的風景。

我認為這是千真萬確的，如果你仔細觀察這污點，一定會有許多新發現，像人頭，像各種動物，像戰場，像岩石，像海洋，像雲團，像樹木，像其他一切事物，正像一個人聽鐘聲一樣，能聽出他所認為的那種鐘聲。

儘管這類污點能助你構圖，但不能教你如何精細地完成你的作品。

這類藝術家只能繪出極其平庸的風景。

只以前人為準繩，必代代衰敗

畫家若只以別人的畫為標準，畫出的作品必然沒有多少價值。

畫家若是研究自然，必成果累累。

羅馬時代以後的繪畫，相互模仿成風，使繪畫藝術衰敗了好幾世紀，直到出了佛羅倫斯人喬托，才不滿足於模仿他的老師契馬布耶的作品。喬托出生於荒涼偏僻的山區，那裡只有山羊之類的動物，是自然引導他走入藝術王國。起初，他在岩石上畫下他所放牧的山羊動態，漸漸地，他畫鄉村可見的一切動物。就這樣經過長年累月的研究之後，他不僅超越所有同時代的畫家，也超越了過去數世紀所有的畫家。

後來，繪畫藝術再次衰敗，因為人們只曉得模仿過去的範本，如此繼續衰敗……直到佛羅倫斯人托馬索（又叫馬薩其奧）出現。他以完善精巧的作品證明，那些隨意模仿前人，卻唯獨不以自然——一切大師的主人——為師的人，浪費了多少精力。

對此我要說，數學研究也是一樣，只盲目崇拜權威，而不師法自然，那就不是自然的兒子，只能說是後代。有些人攻擊向自然學習的人，卻不指責那些本是自然之徒的權威，是多麼的愚蠢！

因此，不了解這些規律的畫家呀，如果你想免受那些研究過這些規律的人的責備，就應按自然的原貌真實地描繪自然的一切，千萬別像那些專為攫取而工作的人那樣貶低這樣做。

師與徒

不超越師傅的徒弟是可憐的。

Hermes 08
達文西的筆記本 ── 繪畫是怎麼回事

作者：達文西（Leonardo Da Vinci）
譯者：鄭福潔
責任編輯：冼懿穎
編輯：李珮華
美術設計：張士勇工作室
法律顧問：全理法律事務所董安丹律師
出版者：英屬蓋曼群島商網路與書股份有限公司台灣分公司
臺北市 10550 南京東路四段 25 號 10 樓之 1
TEL：886-2-2546-7799
FAX：886-2-2545-2951
Email：help@netandbooks.com
網址：www.netandbooks.com

發行：大塊文化出版股份有限公司
台北市 10550 南京東路四段 25 號 11 樓
TEL：886-2-8712-3898
FAX：886-2-8712-3897
讀者服務專線：0800-006-689
Email：locus@locuspublishing.com
網址：www.locuspublishing.com
郵撥帳號：18955675
戶名：大塊文化出版股份有限公司

總經銷：大和書報圖書股份有限公司
地址：台北縣新莊市五工五路 2 號
TEL：886-2-8990-2588
FAX：886-2-2290-1658

排版：帛格有限公司
製版：瑞豐實業股份有限公司
初版一刷：2007 年 4 月
定價：新台幣 300 元

ISBN-13：978-986-82711-6-6
ISBN-10：986-82711-6-9
Printed in Taiwan

國家圖書館出版品預行編目資料

達文西的筆記本：繪畫是怎麼回事 ／ 達文西（Leonardo Da
　　Vinci）著 ； 鄭福潔譯, -- 初版, -- 臺北市
　　：網路與書出版：大塊文化發行, 2007〔民96〕
　　　面 ； 公分. -- （Hermes；8系列）
　　譯自：Leonardo Da Vinci's Notebooks
　　ISBN 978-986-82711-6-6（平裝）

1.達文西（Da Vinci, Leonardo, 1452-1519）- 學術思想 - 藝術
2.藝術家 - 義大利　　3.繪畫 - 哲學 , 原理

909.945　　　　　　　　　　　　　　　　　95025482